KB150977

이중섭
1916-1956

편지와 그림들

Copyright © Da Vinci Publishing, Inc.

이 책은 저작권법에 의해 한국 내에서 보호를 받는 저작물이므로
무단전재나 복제, 광전자 매체 수록 등을 금합니다.

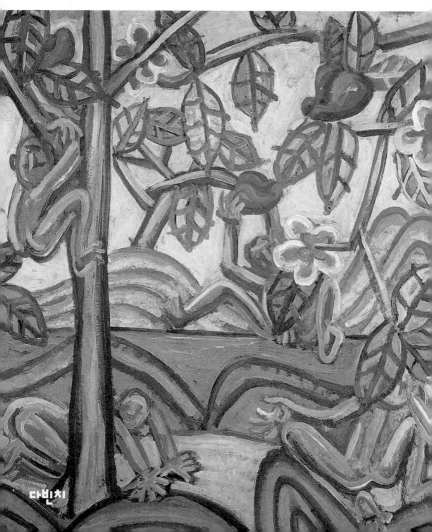

이중섭 ₁₉₁₆₋₁₉₅₆
편지와 그림들

이중섭 지음 | 박재삼 옮김

다빈치

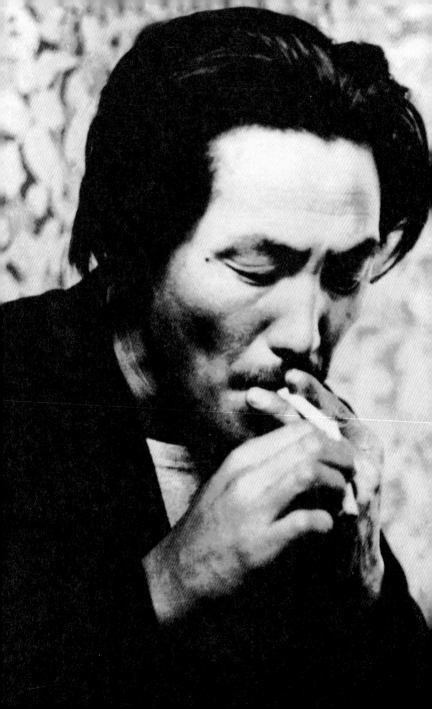

소의 말

이중섭

높고 뚜렷하고
참된 숨결

나려나려 이제 여기에
고읍게 나려

두북두북 쌓이고
철철 넘치소서

삶은 외롭고
서글프고 그리운 것

아름답도다 여기에
맑게 두 눈 열고

가슴 환히
헤치다

* 이 시는 1951년 봄 피난지이던 제주도 서귀포 이중섭의 방에 붙어 있던 것을
 조카 이영진 씨가 암송하여 전한 것입니다.

돌아오지 않는 강 1956년 종이에 연필과 유채 20.2x16.4cm

내가 만난 李仲燮

金春洙

光復洞에서 만난 李仲燮은
머리에 바다를 이고 있었다.
東京에서 아내가 온다고
바다보다도 진한 빛깔 속으로
사라지고 있었다.
눈을 씻고 보아도
길 위에
발자욱이 보이지 않았다.
한참 뒤에 나는 또
南浦洞 어느 찻집에서
李仲燮을 보았다.
바다가 잘 보이는 창가에 앉아
진한 어둠이 깔린 바다를
그는 한 뼘 한 뼘 지우고 있었다.
東京에서 아내는 오지 않는다고,

은종이 그림

李仲燮

金春洙

西歸浦의 남쪽,
바람은 가고 오지 않는다.
구름도 그렇다.
낮에 본
네 가지 빛깔을 다 죽이고
바다는 밤에 혼자서 운다.
게 한 마리 눈이 멀어
달은 늦게 늦게 뜬다.
아내는 毛髮을 바다에 담그고,
눈물은 아내의 가장 더운 곳을 적신다.

이중섭 1916-1956
편지와 그림들

: 차례 :

이 책을 읽으시는 분에게

이 책은 다빈치가 2000년에 출간한 『이중섭, 그대에게 가는 길』의 두 번째 개정판입니다. 여기에는 유화, 수채화, 스케치, 구아슈화, 은종이 그림 등 이중섭의 대표 작품과 더불어 1953년부터 1955년까지, 이중섭이 일본에 있던 아내 이남덕(마사코) 여사와 두 아들에게 보낸 편지, 이남덕 여사가 이중섭에게 보낸 편지, 이중섭이 결혼 전 마사코에게 띄운 그림 엽서 등이 담겨 있습니다.

덧붙여 이번 새로운 개정판에는 고故 김춘수 시인의 이중섭 연작시 중 두 편, 고故 이경성 미술평론가의 '이중섭 예술론', 고故 구상 시인이 전하는 이중섭의 삶과 예술에 대한 글을 추가했습니다. 삶과 사랑, 예술을 위해 치열하게 사투를 벌인 이중섭을 바로 옆에서 지켜본 친구들의 이러한 생생한 증언과 평가야말로 진정한 이중섭을 만나게 해줍니다.

수년 전, 위작 시비를 겪으며 세상을 떠난 후에도 편치 못한 상황에 놓였던 이중섭에 대한 안타까움을 이번 개정판으로 달래며, 예술에 대한 고뇌, 탐구, 지칠 줄 모르는 열정이 녹아 있는 이중섭의 작품들과 더불어 가족을 향한 그의 사랑과 절절한 그리움을 독자님들께 오롯이 전하고자 합니다.

여기 실린 편지글은 선배 정치열에게 보낸 편지를 제외하고는 모두 일본어로 쓰였고, 이를 고故 박재삼 시인이 번역했습니다.

편지글에 나오는 '아고리'는 턱이 길다고 해서 붙인 이중섭의 애칭이고 '대향大鄕'과 '구촌九寸'은 이중섭의 호입니다.

또 '발가락 군'은 발가락이 예쁘다고 해서 붙인 이남덕 여사의 애칭입니다.

글 중 ()는 이중섭의 설명이며 []는 편집자의 설명입니다.

1_

나의 소중한 특등으로 귀여운 남덕

나의 귀엽고 소중한 남덕 군

당신의 편지 무척 기다리던 중 3월 3일자 편지 겨우 받았소.

당신의 불안한 처지 매일 밤 나쁜 꿈에 시달리며 식은땀에 흠뻑 젖은 당신을 생각하고 대향大鄕은 남덕 군에게 그리고 어머님에게 정말 미안하고 면목이 없소.

3월 4일에 낸 내 편지에 부탁한 … (새로운 서류 각각 한 통씩) 그걸 받으면 당신에게 전화하고 열흘 이내에 부산을 떠나겠소. 더 빠를지도 모르겠소. 얼마 안 있어 만나게 되오. 마 씨의 돈*은 내가 직접 받아서 갈 테니 걱정 마시오. 이제부터는 당신과 아이들을 위해 안전하게 생활할 수 있는 길이 여러 가지 있으니까 염려하지 말고 나쁜 꿈과 식은땀에 시달리지 않도록 충분한 섭생攝生을 하시오.

지금까지 나는 온갖 고생을 해왔소. 우동과 간장으로 하루에 한 끼 먹는 날과 요행 두 끼 먹는 날도 있는, 그런 생활이었소. 열흘 전쯤부터는 심한 기침으로 목이 쉬고 몸도 상당히 피곤한 상태요. 지난겨울에는 하루도 옷을 벗고 잘 수가 없었고 최상복 형이 갖다 준 개털 외투를 입은 채 매일 밤 새우잠이었소. 불을 땔 수 없는 사방 아홉 자의 냉방은 혼자 자는 사람에

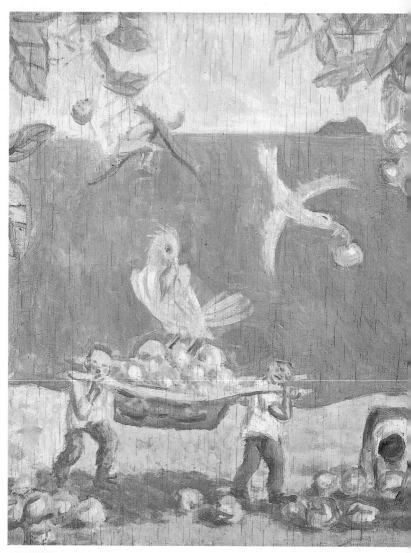

서귀포의 환상 1951년 나무판에 유채 56x92cm

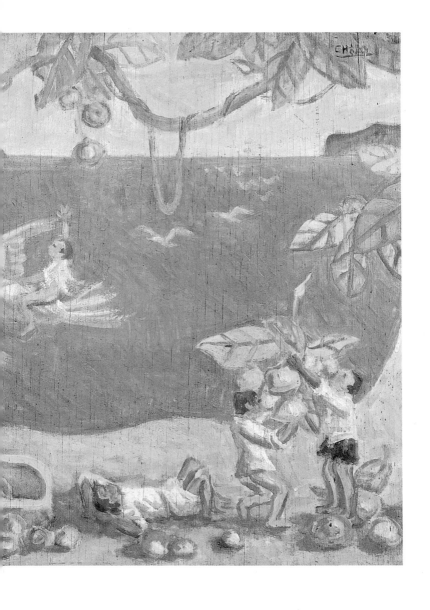

겐 더 차가워질 뿐 조금도 따뜻한 밤은 없었소. 게다가 산꼭대기에 지은 하꼬방이기 때문에 거센 바람은 말할 나위가 없소.

춥고 배고픈, 그런 괴로운 때는 … 사경을 넘어 분명히 아직도 대향은 살아남아 있으니까 이제 조금만 더 참으면 사랑하는 아내와 자식을 만난다는 희망과, 생생하고 새로운 생명을 내포한 '믿을 수 있는 새로운 방향'을 지시하고 행동하는 회화를 그릴 수 있다는 희망으로 참고 견뎌왔던 것이오. 지금부터는 진지하게 사랑하는 아내와 자식들의 생활 안정과 대향의 예술 완성을 위해서 오직 최선을 다할 작정이니 나의 귀엽고 참된, 내 마음의 주인 남덕 군, 대향을 굳게 믿고 마음 편하게 밝고 힘찬 장차의 일만을 생각하면서 매일매일 행복하게 지내주시오.

이 편지를 받는 대로 부탁한 서류 새로이 한 통씩 속히 작성하여 보내주시오. 신속하고 확실한 방법이 있으므로 거기에 한 통씩이 필요하오. 어머님의 증명, 히로카와 씨의 증명, 모던아트협회의 서류, 이마이즈미 씨의 증명, 지급至急 항공편 등기로 부탁하오. 그것을 보내고 나서는 나에게서 오는 전화만 기다리고 있으면 되오. 고베와 시모노세키가 될 것 같소.

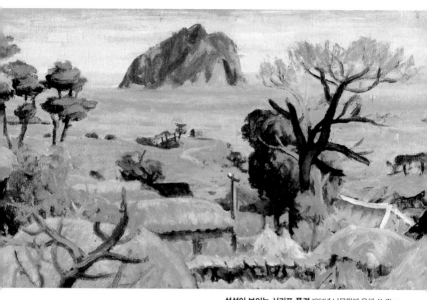

섶섬이 보이는 서귀포 풍경 1951년 나무판에 유채 41x71cm

나의 소중하고 귀중한 귀여운 사람이여!

참 화공畵工인 중섭 대향 구촌을 마음으로 열심히 기다리고 있어주시오. 나의 소중한 보배, 발가락 군을 소중하게 아껴주시오.

※ 서류 각각 한 통씩 '대지급'으로 부탁하오. 마 씨의 건은 안심하고 기다려주오. 그럼 몸 성히 잘 있어요. 3일에 한 통씩 꼭 편지를 보내주시오.

중섭 대향 구촌

* 이남덕은 이중섭의 제작비와 생활비를 마련하기 위해 통운 회사 사무장으로 일하던 오산고등보통학교 후배 마 씨를 통해 일본 서적을 한국에 보내는 일을 했다. 일본 서적을 외상으로 구입해 한국에 보내고 이를 팔아서 생긴 이익의 일부를 이중섭에게 주는 방식이었다. 그러나 마 씨가 약속을 어기고 횡령을 하는 바람에 27만 엔의 빚을 지게 되었다. 후에 8만 엔은 받았지만 나머지는 끝내 받지 못했다. 당시 27만 엔이면 2, 3인 가족의 일 년 생활비에 해당하는 큰 액수였다. 이남덕은 이 돈을 갚기 위해 바느질, 뜨개질 등을 닥치는 대로 하다가 건강을 해치게 되었다.

닭 종이에 유채 28x40cm

3월 21일자 편지는 3월 25일에 분명히 받았소. 고맙소. 4, 5일 전에 하루건너 두 통의 편지를 보냈는데 받았으리라 믿소. 두 통째의 편지에는 아고리의 사진을 동봉했는데 받았는지 궁금하오. 이번 편지에는 안정에 주의해서 정양靜養 중이라는 것, 아고리는 마음으로부터 만족하고 있소. 제발 돈에 대해서나 다른 일체의 일에 대해서 그다지 신경을 쓰지 말고 하루빨리 건강해 주기만 바라오.

지금쯤은 이광석 형[외종사촌]이 부산에 돌아왔으리라 생각되오. 자형慈兄이 무사히 귀국한 것을 하늘에 감사합시다. 삼인전이 4월 5일부터 열리기 때문에 4월 6, 7일 무렵이 아니면 부산에 갈 수가 없소. 부산에 가서 광석 형을 만나지 못하면 서울까지 가서라도 자형과 마 씨의 건, 확실히 받을 수 있도록 법적 수속을 하고 돌아올 것이니 아무 염려 말고 오직 건강 회복에만 정성을 다해주시오.

우리 알뜰한 남덕 군에게 편지를 하고 떠나겠소. 광석 형이 적당한 시기에 돌아와 지금까지 옥신각신하던 마 씨의 건은 잘 되어갈 것이니 더는 신경을 쓰지 말고 아무쪼록 안정해서 빨리

건강을 되찾아주시오. 요즘 매일 야외로 나가 봄 경치를 그리고 있소. 그저 그대들을 만나는 희망 하나로 안간힘으로 팽팽히 버티고 있소. 발가락 군의 일은 어째서 써 보내지 않는 거요.

태현, 태성에게 뽀뽀를 하나씩 나누어주구려.

<div align="right">구촌</div>

나의 귀중하고 귀여운 남덕 군

4월 13일에 부친 편지 받았소? 조금은 속 태우지 않고 안심하고 있는지…. 원산, 부산, 제주도까지 헤매면서 온갖 죽을 고비를 넘어온 대향과 남덕의 애정은 더할 나위 없이 건강하게 단련되어 현재 태현, 태성이는 점점 늠름하니 자라나는 것이 아니겠소? 더욱더 시야를 넓혀 유유히 세상을 바라보면서 나의 새로운 회화 예술을 창작하고 완성해가겠소. 이제부터는 가난쯤은 두려워하지 말고 용감하게 인생의 한복판을 매진해갑시다.

나는 언제나 생각하오. 나의 귀여운 남덕 군은 화공 대향에게는 안성맞춤의, 참으로 훌륭하고 멋진 아내라고, 이토록 대향에게 들어맞는 귀엽고 참된 여인을 하늘이 잘도 베풀어주었다고.

화공 대향은 실로 귀여운 남덕을 어떤 방법으로 사랑해야만 남덕의 아름다운 마음에 대향의 애정이 가득히 넘칠는지 지금도 열심히 생각하고 있다오. 나의 품 안에 포옥 안기는 자그마하고 귀여운 단 한 사람인 나의 아내여, 안심하고 나를 믿고 기다려주오.

우리 부부보다 강하고, 참으로 건강한 부부는 달리 또 없을 게요. 대향은 남덕이를 믿고 남덕이는 대향을 또한 믿고 있지

않소? 세상에 이처럼 분명한 사실이 또 어디 있겠소. 나는 지금 남덕이를 포옹하고 나의 큰 가슴은 울렁이고 있소. 어떤 일이 우리 네 가족 앞에 닥치더라도 조금도 염려할 것은 없소.

진실하고 귀여운 나의 남덕 군,

대향은 게으른 사내 같지만 유유히 강해지고 있소. 화공 대향은 자신만만이오. 대향은 반드시 남덕을 행복하게 해보이겠소. 그대들한테로 가려고 내가 3, 4일 전에 찍은 패스포트 사진이오. 보고 있으면 조용하고 여유 있고 자신에 넘치는 모습이라고 생각지 않소? 이 사진에 몇 번이고 입 맞추어주오.

태현이, 태성이에게도 보여주구려. 어머님에게도 한 장 드리고 곧 답장을 주오. 소중한 발가락 군이며, 당신의 깜빡이는 귀여운 눈이며, 나의 커다란 손가락 등을 많이 써 보내주기 바라오. 대향의 머릿속과 가슴은 귀여운 남덕 군의 일로 꽉 차 있소.

당신을 힘껏 포옹하고 몇 번이고 입 맞추오. 그럼 건강하오.

중섭 대향 구촌

대향이 그곳에 가는 것은 마 씨의 건이 완전히 해결된 뒤가 되겠소. 마 씨 건에 관해선 안심하시오. 마 씨는 배 사정으로 좀 늦어져 아직 부산항에는 입항하지 않았소. 내일(21일) 해운 공

사에 가면 확실하게 알 것이오. 모레(22일) 또 마 씨 건에 대해서 자세한 편지 보내리라. 안심하고 기다려주시오. 이것저것 좋은 일, 많이많이 모레 또 적어 보내겠소. 몸 성히 기다리오.

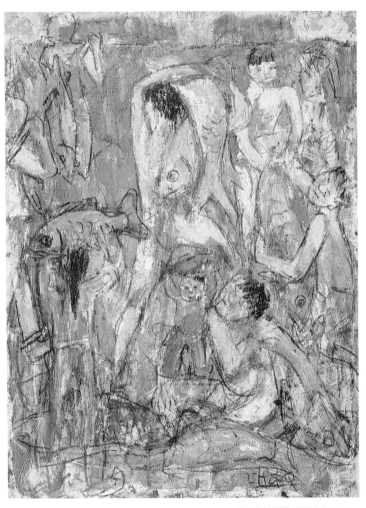

물고기와 아이들 종이에 유채 22.5x17cm

나의 거짓 없는 희망의 봉오리 남덕 군

4월 17일자 편지 기쁘게 받았소. 아름다운 사진 두 장도 틀림없이 받았소. 편지를 받기 세 시간 쯤 전에 고재영 씨를 만나 … 당신과 아이들이 잘 있다는 소식과 당신의 전갈도 잘 들었소. 보내준 바지·스웨터·점퍼·셔츠 등은 그냥 배에 있다면서 그동안의 항해에 지쳐 있으니까 오늘은 쉬고 내일(23일) 3시 30분경에 고재영 씨와 대향이 함께 배에 가서 갖고 오기로 약속

가족과 어머니 1953-54년으로 추정 종이에 유채 26.5x36.5cm

을 하고 헤어졌다오. 대향도 당신이 보낸 편지를 받기 직전에 대향의 사진 두 장을 편지에 넣어(내일이 항공편이 있는 목요일이기에) 서둘러 보냈소.

받는 즉시 곧 답장을 주시오. 마 씨는 아직 부산항에 입항하지 않고 있소. 마 씨가 부산항에 입항하자마자 해운 공사 쪽에서 알리기로 돼 있으니까 안심하시오. 내일(23일) 고 형과 함께 배에 가서 스웨터·바지·점퍼·셔츠 등을 찾아오면 모레(24일) 또 마 씨의 건과 함께 자세히 알려주겠소.

그럼 몸 성히 많은많은 편지 보내주기 바라오.

중섭 대향 구촌

나의 소중한 남덕 군

그간 잘 있었소! 4월 29일, 5월 5일자 편지와 5월 6일자 태현이의 편지 모두 반갑게 받았소. 이번엔 내 답장이 좀 늦어버렸소. 삼인전이 시작된 뒤에 부치려고 늦추고 있었기 때문이오. 양해해주시오. 삼인전은 5월 22일부터 개최하도록 지시가 있어서 회장에다 진열해놓고, 지금 기다리고 있는 중이오. 오늘이 5월 20일이니까 모레부터 드디어 개최하게 되오. 다소간 늦어졌지만 기운 잃지 말고 기다려주시오.

더욱 제작욕이 왕성해져서 매일 제작에 전념하고 있소. 안심하시오. 태현이가 그렇게나 훌륭하게 편지를 쓸 줄은 몰랐소. 진심으로 감동했소. 어머니와 당신에게 깊은 감사를 드리오. 태현이에게도 아빠가 기뻐하며 훌륭하다고 칭찬하더란 말을 전하고 힘을 내게 해주시오. 삼인전이 끝나면 5월 그믐께쯤 서울에 갈 생각이오. 자주 편지를 할 테니 마음 편히 안정하고 하루빨리 건강을 되찾도록 해주시오.

태성이에게 이 편지 읽어주구려.

태성아, 아빠는 태현이와 태성이를 정말 사랑해요. 할머니, 이모, 엄마의 말을 잘 듣고 더욱더욱 착한 아이가 돼줘요.

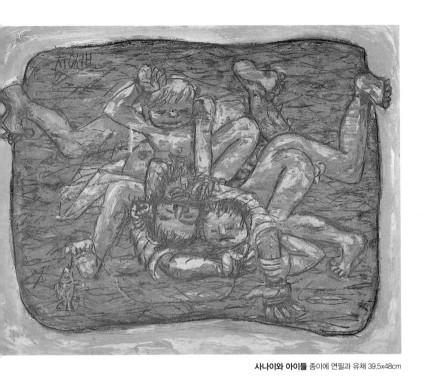

사나이와 아이들 종이에 연필과 유채 39.5x48cm

내 가장 사랑하는 소중한 우리 남덕 군, 당신의 모든 아름다움을 굳게굳게 포옹하고 몇 번이나 몇 번이나 긴긴 뽀뽀를 보내오.

<div align="right">

5월 20일

구촌

</div>

남덕 군에게

대향이 몇 번이나 사흘에 한 통씩은 편지 보내라고 부탁을 했는데도 왜 골치 아픈 얘기만 써보내는 거요. 우표값이 없다고 썼는데 … 우표값이 없어서 편지를 사흘에 한 통 낼 수가 없다는 말인가요? 분명한 회답을 기다리오. 대향이 반년 간이나 사흘에 한 통씩의 편지를 애원하다시피 했는데 그래 몇 번이나 내 소원대로 편지를 냈다고 생각하오? 일 년 넘게 서로 멀리 헤어져 있으면서 그토록이나 소원을 했는데도 그 소원하는 바를 이행치 못하는 여자를….

어떻게 믿으라는 거요? 대향의 소원대로 못하겠으면 그만두시오. 분명한 답장이 없는 이상 불쾌하오. 남덕 만이 살아가는 게 고통스럽다고 생각하오? 모든 사람도 다 마찬가지로 괴로운 거요.

5월 12일자 편지 읽고 나서
이중섭 대향 구촌

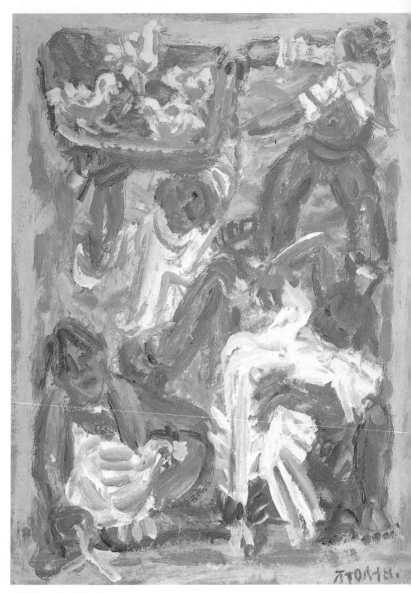

닭과 가족 종이에 유채 36.5x26.5cm

소중한 남덕

5월 15일자 편지와 사진 두 장 잘 받았소. 진심 어린 편지를 몇 번이고 되읽어보면서 안심하고 있소. 내가 좀 신경질적인 내용을 써 보내더라도 기분 상하지 말아주오. 오직 당신만을 열렬히 사랑하는 까닭에 당신에게만 격렬한 요구를 하게 되는 거요. 남덕 군은 언제나 어떠한 경우에서나 나의 요구를 채워주지 않으면 안 되오. 대향의 큰 정열은 귀엽고 소중한 당신만의 것이오. 내 마음을 차지하고 있는 것은 귀여운 나만의 아내 오직 당신뿐이오. 하루종일 당신만을 생각하고, 빨리 만나고 싶어 견딜 수가 없소. 남덕 군은 세상에서 제일 귀중하고 착한 대향의 아내요. 다만, 대향을 강하게, 크게 믿고 있기만 하면 되오.

좀 무리가 되더라도 사흘이나 이틀에 한 통은 꼭 편지를 보내주시오. 대향은 현재로선 귀여운 당신에게서의 반가운 편지와 하루빨리 당신들 곁으로 가는 것밖에는 생각할 수가 없소. 나는 당신들을 온 정성으로 사랑하고 또 사랑해 마지않소. 대향 이상으로 아내를 열렬히 사랑하는 화공은 세상에 달리 없으리라고 확신하고 있소. 그럼 이제부터는 몸 성히 건전한 정열로 살아가면서 어떤 가난에도 끄떡없이 눈부신 일을 산처럼 쌓아

놓고 세상에 널리 표현해봅시다. 내가 좋아 못 견디는 발가락
군을 손에 쥐고 당신의 모든 것을 길게길게 힘껏 포옹하오.

그럼 몸 성히. 나의 소중한 아내여. 대향만을 믿고 사랑하고
편지 많이많이 보내면서 태현이, 태성이와 함께 기다려주시오.

5월 22일
이중섭 대향 구촌

2, 3일 후에 상세한 편지 써 보내겠소. 마 씨의 건은 대체로
결말을 지었소. 미슈쿠三宿로 갈 배편을 대향은 기다리고 있는
중이오.

나의 귀여운 즐거움이여
소중한 나만의 오직 한 사람, 나만의 남덕이여

5월 20일자 편지 놀랄 만큼 빨리 22일에 받았소. 어제 기쁘게 읽었어요. 여러 가지 일로 염려하고 있는 모양인데 … 대향, 남덕, 태현, 태성이가 건재하니 이보다 더한 즐거움이 또 어디 있겠소. 가난 따위는 생각하지 말아주오. 그저 빨리 만나는 일만이 중요한 당면 문제요.

많은 것을 바라기 때문에 마음이 괴로워지는 것이 아니겠소. 중요하고 필요한 것을 꼭 하나만 희망하고 노력하여서 지키도록 합시다. 중요한 것은 언제나 마음을 한 군데로 집중하고 골몰하는 일이오. 마 씨의 건은 8만 엔 틀림없이 받았소. 인편에 부탁하면 다시 복잡해지므로 대향이 직접 가지고 갈 작정이오. 나머지는 8월 10일까지 어김없이 지불하게끔(연대 보증인 세 사람이 도장을 찍은) 마영일 씨한테서 차용 증서를 받아 놓았소. 이번에 8월 10일까지 잔금을 완전히 지불하지 않으면 곤욕을 치를 것(3년 동안 형을 받음)을 마 씨도 아니까 반드시 지불할 것이오.

조금 늦어지지만, 상세한 설명은 만나서 하기로 하고 조금도

염려하지 말아요. 잔금은 매월 조금씩 지불한다는 약속도 되어 있소. 대향은 그동안 한 점의 작품도 제작하지 못한 채 지금까지 마 씨의 건에만 매달려 있었소. 요만한 현금밖에 받을 수 없었던 게 유감천만이오. 사정 양해해주시오. 요전에 마 씨의 일이 경향 신문에 났기에 신문을 보냈는데 받았는지요. 받았으면 받았다고 분명한 답장을 주시오. 그럼 잘 있어요.

대향

〈추신〉

대향은 배편을 기다리고 있소. 또 편지하리다.

발가락 군의 일도 써 보내주시오.

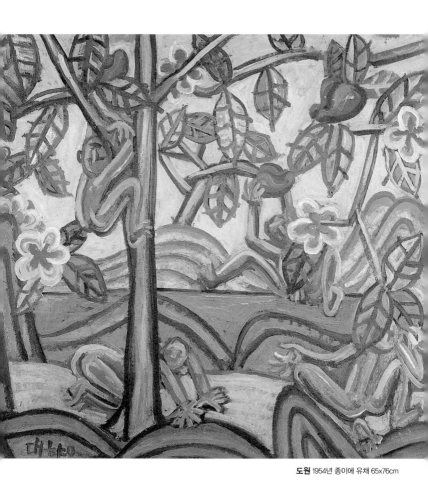

도원 1954년 종이에 유채 65x76cm

나의 귀여운 남덕

5월 31일자 편지를 받고 안심했소. 다시는 골치 아픈 일은 쓰지 않기로 굳게 약속하리다.

최근 나는 약간 신경질이 나 있소. 아마 건강 상태가 좋지 않은 까닭일 거요. 그래서 여러 가지로 조심하고 있소.

2, 3일 계속해서 친구 때문에 답장 쓰는 게 좀 늦어지고 말았소(원산의 황인호 씨가 서울에서 부산으로 왔기에).

내일은 배 형편과 마 씨에 대한 것을 자세하게 써 보내겠소. 되도록 매일 내 쪽에서 편지를 쓰겠소. 당신도 되도록 매일 편지를 써 보내주오. 그럼 기운을 내어 또 편지 주시오.

6월 9일
이중섭 대향 구촌

귀엽고 소중한 남덕 군

6월 4일자 김광균 씨를 만나본 후에 보낸 편지는 반갑게 받아 보았소. 마 씨의 건을 자세하게 써서 보내고 싶소만 얼마 안 있어 우리는 만나게 될 테니까 … 만났을 때 얘기하도록 합시다.

대향은 현재 작품을 파는 일과 배편을 기다리는 일에 전념하고 있다오. 배편이 결정되어 떠날 때는 자세한 편지를 내고, 전보도 칠 테니까….

태현이, 태성이를 데리고 지정한 곳까지 곧 와주시오. 히로시마가 될는지 시모노세키가 될는지 아직은 모르겠소. 마 씨 건은 걱정하지 말고 기다려주시오. 대향이 출발한다는 연락을 받으면 즉시 마중을 나올 수 있도록 준비를 하고 있기 바라오. 내 쪽에서 매일 편지를 내도록 할 테니 꼭꼭 회답을 잊지 않도록 하시오.

그럼 몸 성히 기다리며 편지 잊지 마시오.

6월 10일
이중섭 대향 구촌

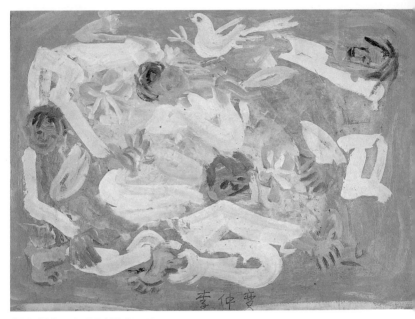

가족과 비둘기 1956년 무렵 종이에 유채 29x40.3cm

나 혼자만의 귀여운 남덕

5월 30일, 6월 4일, 6월 8일, 6월 10일자 당신이 보낸 정성 어린 편지 고마웠소. 대향의 소원대로(바쁜데도 불구하고) 계속된 편지 거듭거듭 깊이 감사하오. 화공 대향 아주 만족하여 파이프도 한 대 피우면서 매일매일 선편을 기다리고 있소. 2, 3일 중에 도쿄에서 돌아온 김광균 씨를 만나러 ⋯ 광균 씨 회사로 가볼 생각이오.

6월 8일자 편지에 ⋯ 태현이가 아빠를 생각하는 착한 마음씨 ⋯ 엄마(대향의 현처 남덕)를 똑 닮았다는 ⋯ 더없이 기쁘고 대견해서 감동하고 있소. 지금의 이 편지와 함께 태현이, 태성이에게도 편지를 쓰려고 했는데 ⋯ 재미있는 그림을 두세 장 그려 보내고 싶어서 ⋯ 내일이나 모레 천천히 그려서 편지와 함께 보내겠소. 태현이, 태성이에게 잘 얘기해주시오. 당신께 보내는 편지도 솜씨가 서툴지만, 아이들에게 보내는 편지는 ⋯ 도무지 잘 안 되는군요.

어떻게 쓰면 아이들이 기뻐하겠는지를 생각하게 되오. 용기를 불어넣어주고 싶고, 기쁘게 해주고도 싶소. 지금 생각하면

이제까지 대향은 … 여러 가지 일로 초조한 나날을 보내면서 당신과 아이들의 일은 '보고 싶다'는 한 가지밖에는 깊이 생각하질 않았소. 남편으로서 아빠로서 … 정말 미안하다고 생각하고 있소. 그러나 앞으로 대향은 꼭 훌륭하고 새로운 예술을 창작하고 표현할 자신으로 부풀어 있으니 … 이제부터는 당신에게나 아이들에게나 좋은 남편, 좋은 아빠가 될 생각이오. 멀지 않았소.

나만의 엄청나게 좋은 사람이여 … 앞으로는 올바르고 훌륭한, 그리고 건전한 생활을 시작합시다. 가장 훌륭한 일은 … 최고로 멋진 훌륭하고 새로운 예술은 우리들의 것이 아니겠소? 귀여운 당신과 아이들이 곁에 있어만 준다면 … 어떻게 화공 대향이 새로운 예술을 창작하고 부지런히 표현하지 않을 수가 있겠소? 올바르고 아름다운 꿈이 가슴 가득히 차고 넘칩니다.

빨리 만나서 네 식구가 함께 건실한 생활을 합시다. 선편이 결정되면 곧 편지와 전보나 전화를 할 테니까 … 건강하게 대향을 기다리며 계속 아이들의 일, 발가락 군이며, 포동포동한 손가락, 깜빡깜빡하는 당신의 다정한 애정을 말하는 눈, 보들보들한 입술, 얼마만큼 살이 쪘는가, 하루에 몇 번이나 발가락을 씻고 있는지, 꼭 답장을 주기 바라오.

매번 발가락 군의 소식 써 보내주시오. 그럼 나의 가장 멋지

고 귀여운 사람이여, 당신의 모든 것을 오래오래 힘껏 껴안고 있을 테니 가만히 있어주오. 길고 긴 입맞춤을 보냅니다.

6월 15일
이중섭 대향 구촌

나의 귀여운 가장 멋진 남덕 군

6월 25일자, 6월 28일자 편지 잘 받았소. 아이들을 데리고 돈을 번다는 건 … 힘이 들게요. 당신을 도와주는 친구들에게 진심으로 감사하고 있소. 부산도 도쿄와 마찬가지로 장마철이라 매일 비가 오고 있소. 편지에 생각지 않았던 일이 생겨 걱정이라고 했는데 안심하시오. 조금만 참으면 우리 네 식구가 함께 성실하게 살게 될 것이오.

낙심하지 말고 건강하게 기다려주오. 밤에는 박위주 군과 김영환 형과 함께 셋이서 잡니다. 여러 가지 추억을 소재로 한 대작 준비로 소품을 꽤나 많이 완성하고 있소. 세타가야에서 보여주리다.

그럼 나의 귀여운 나만의 사람이여 … 계속 편지 보내주시오.

대ㅎㅑㅇ

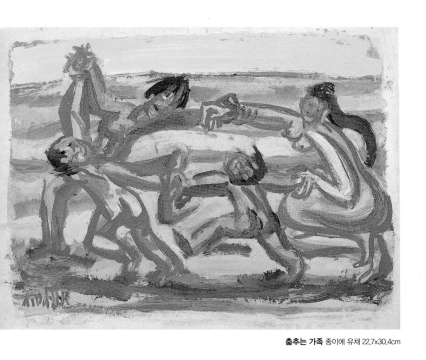

춤추는 가족 종이에 유채 22.7x30.4cm

나의 살뜰한 사람

나 혼자만의 기차게 어여쁜 남덕 군

그 뒤 어떻게 지냈소. 어머님을 비롯한 여러분께 안부 전해주시오. 덕분에 무사히 부산으로 돌아왔소. 이번에 도쿄에서 당신과 함께 보낸 6일간이 너무나 빨리 지나버려서 정말 꿈을 꾸고 온 것만 같소. 당신과 하고 싶었던 가지가지 얘기 … 한 가지도 못하고 돌아온 것만 같아서 한이 되오. 당신은 역시 둘도 없는 귀중한 내 보배요. 이상하리만큼 당신은 나의 모든 점에 들어맞는 훌륭한 미美와 진眞을 간직한 천사요. 당신의 모든 좋은 점이 나의 모든 것에 깊이 스며들어 내가 얼마나 생생하게 사는 보람을 강하게 느꼈는지 모르오.

나는 지금 당신을 얼마나 격렬하게 사랑하고 있는가 … 당신과 헤어진 이후 날이면 날마다 공허해서 견딜 수가 없소. 다음에 가면 남덕의 모든 것을 두 팔에 꽉 껴안고 내 곁에서 언제까지나 언제까지나 결코 놓지 않을 결심이오. 대향은 모든 정성을 다해서 남덕 군의 모든 것을 굳세게 사랑하고 있소.

나의 호흡 하나하나는 귀여운 아내, 남덕의 진심에 바치는 대향의 열렬한 사랑의 언어라오. 다정하고 따뜻하고 살뜰한 당

48

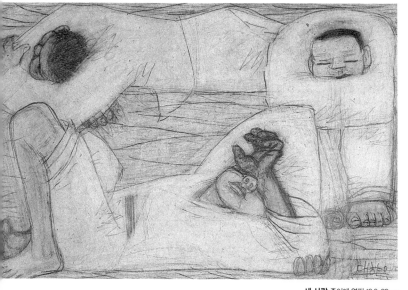

세 사람 종이에 연필 18.2x28cm

신의 모든 것만을 나는 생각하고 있을 뿐이오. 하루빨리 알뜰하고 살뜰한 당신과 하나가 되어 작품 표현을 하고 싶은 소망만으로 가슴이 가득하오.

그럼 착하고 귀여운 소중한 나만의 남덕 군, 힘을 내어 진심으로 당신의 대향을 기다려주구려. 가까운 곳에 정규 형 부부가 이사를 와서 식사는 정 형 집에서 꼬박꼬박 하고 있으니 안심하시오. 돈 문제는 곧 알아보고 2, 3일 후에 알려주겠소. 걱정

말고 기운을 내어 길고 긴 편지를 고대하오.

다l하야ㅇ

　다음부터는 꼭 재미있는 그림을 넣어서 태현, 태성이에게 보내겠소.
　김인호 씨 댁에서 내가 없는 동안 당신에게서 온 편지 세 통을 모두 전해 받았소.

　태현, 태성이, 할머니가 말씀하시는 것, 엄마가 말씀하시는 것 잘 듣고 … 건강하게 아빠를 기다리고 있어요. 아빠는 곧 갈 테니까 안녕, 현이, 성이.
　어머님과 언니께 안부 전해주시고 마부치 씨와 구리야마 씨에게도 전화로 안부 전해주시오. 다음 편지에 마부치 씨와 구리야마 씨의 주소를 자세하게 적어 보내기 바라오. 미나미 씨의 부인을 만나 봤나요? 연락을 취해두고, 답장할 때 알려주시오.

나의 귀여운 남덕 군

잘 있었소? 치통은 많이 좋아졌나요? 나는 신축한 하꼬방에서 혼자 조용히 이것저것을 생각하고 있소. 방에 불을 땔 돈이 생기면 곧 작품 제작을 시작하겠소. 내 귀여운 당신의 볼에 있는 크고 고운 사마귀를 생각하고 있소. 그 사마귀에 오래 키스하고 싶소.

나의 가장 귀여운 나의 사람이여, 몸 성히 버티어주시오.

중섭

어머니, 언니, 마부치 씨에게 안부 전해주오. 사흘에 한 통씩 편지 보내는 것 잊지마시오. 사랑스러운 당신이 보고 싶소. 어서 당신의 모든 것을 껴안고 싶은 거요. 나는 몸 성히 잘 있소. 당신의 예쁜 발 사진을 빨리 보내주시오.

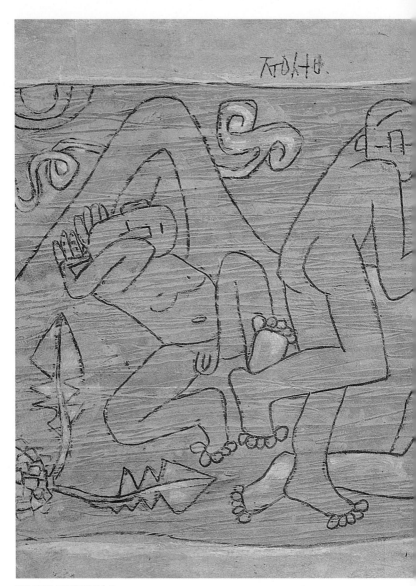

봄의 어린이 종이에 유채 32.6x49cm

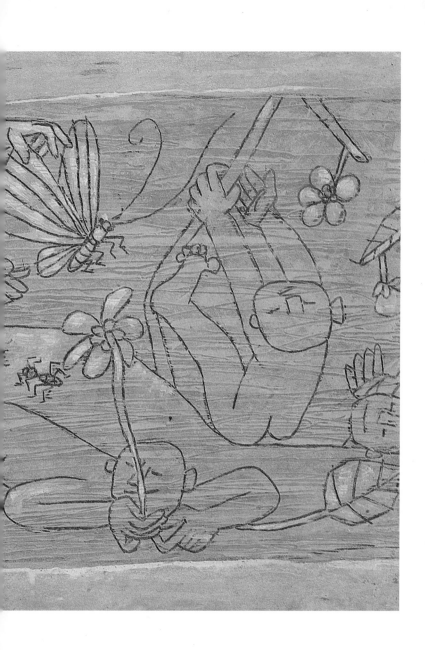

나의 멋진 현처, 나의 귀여운 남덕
나만의 소중한 사람이여

 8월 24일에 보낸 편지를 9월 6일에야 받았소. 건강하다니 무엇보다 반갑구려. 8월 27일에 보낸 내 편지도 있고, 자형인 이광석 형이 2, 3일 후 비행기로 도쿄에 가게 되었기에 당신을 만나달라고 부탁해두었는데 편지가 없어 상당히 걱정을 했다오. 최근에는 우편배달이 아주 늦는 모양이오.

 지금까지는 정 형 집에서 식사를 해왔지만 약간 불편도 하고 그 부인에게 미안한 생각도 들어 이제부터 석유 곤로를 사다가 혼자 밥을 끓여 먹고 있소. 15분 정도면 훌륭하게 된다오. 처음에는 많이 탄 밥도 먹었지만, 차차 선수가 되었소.

 혼자 밥을 먹으면서, 제주도 생활도 회상하면서, 귀여운 남덕이가 옆에 없는 것이 무척 쓸쓸하지만, 남에게 신세를 지지 않아 마음도 편하고 밖에 안 나가도 되고 … 하루 종일 그림을 그릴 수 있어서 오히려 편하고 좋소. 그러나 역시 그대들이 없는 홀아비 생활은 하루 종일 마음을 공허하게 하오.

 7월 말에 도쿄에 갔을 때는 갑작스러운 걸음이어서 한 푼도

못 가지고 갔기에 여러 가지로 당신의 입장을 괴롭게 했소. 주인으로서, 아빠로서, 화공으로서, 송구했을 뿐이오. 마음 아프게 생각할 따름이오. 하지만 그대들을 만나 여러 가지 사정도 알고 현실적인 각오도 분명하고 새롭게 하였소. 정신을 가다듬고 최선을 다하려는 각오로 이제부터는 정말 악착같이 노력할 테니 걱정 마오. 대향의 진정과 변하지 않는 애정만을 믿으며, 참고 기다려주기 바라오. 당신은 매일같이 두 아이를 데리고 짬짬이 연약하고 가냘픈 손으로 삯바느질에 열심이구려. 당신은 실로 드문 갸륵한 여인이오. 하늘이 감동할 정도로 따뜻한 당신의 진정에 나는 다만 감사할 수밖에 없소. 대향은 지금 우리네 가족의 장래를 위해서 목돈을 마련키 위한 제작에 여념이 없소. 대향이 얼마간의 생활비를 버는 데도 무능하다는 그런 생각으로 (조금도)(꿈에도) 실망하지 말고 용기백배해서 기다리고 있어주기 바라오. 기다려주겠지요?

어떠한 부부가 서로 사랑한다고 해도, 어떠한 젊은 사람들이 서로 사랑한다고 하더라도, 현재 내가 당신을 사랑하고 소중하게 여기고 있는 열렬한 애정만한 애정이 또 없을 것이오. 일찍이 역사상에 나타나 있는 애정 전부를 합치더라도 대향과 남덕이 서로 열렬하게 사랑하는 참된 애정과는 비교가 되지 않을

게요. 그것은 확실하오. 당신의 멋지고 훌륭한 인간성이 대향의 사랑을 샘처럼 솟게 하고, 화산처럼 뿜어 오르게 하고, 바다처럼 파도치게 하는 것이오.

화공 대향의 가슴에 하늘이 베풀어준 나만의 보배로운 아내, 나만의 슬기로운 아내, 참된 천사, 나의 남덕이여, 대향의 열렬하고 참된 애정을 받아주시오. 당신은 어찌하여 그렇게 놀라웁소? 당신의 발가락에 몇 번이고 입 맞추는 대향의 확실하고 생생한 기쁨은 당신 이외의 세상의 온갖 여신의 온갖 입술에, 온갖 아름다운 모든 꽃잎에, 입 맞추는 기쁨에 비교할 수도 없는 최대 최고의 기쁨이오. 대향은 다시없이 훌륭한 당신으로 해서 참된 애정을 더욱더 높게 깊게 확실하게 더욱더 생생하게 느끼고 있소. 귀여운 당신을 향한 열렬한 애정으로 나는 지금 가슴이 터질 것 같소. 제정신이 아니오. 하루 종일 생생한 감격으로 꽉 차 있소. 당신을 이렇게 사랑하기 때문에 자꾸만 걷잡지 못할 작품 제작욕과 표현욕에 불타고 있는 자신을 발견하오.

지금 이웃 풍경과 호박꽃, 꽃봉오리, 큰 잎을 제작 중이지만, 잠들기 전에는 반드시 그대들을 생각하고 … 태현, 태성, 남덕, 대향, 네 가족의 생활 … 융화된 기쁨의 장면을 그린다오. 이제

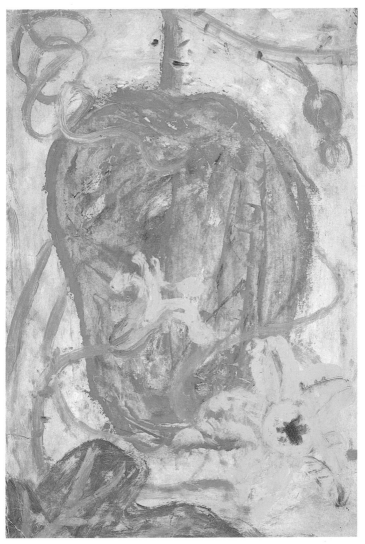

호박 종이에 유채 40x26,5cm

부터는 반드시 편지를 낼 때마다 그림을 그려 함께 보내겠소. 분명히 약속하겠소. 이 편지와 함께 그림도 보낼 테니 셋이서 사이좋게 보아주오.

행복이 어떤 것인지 대향은 분명히 알았소. 그것은 천사와 같이 아름다운 남덕이와 사랑의 결정인 태현이, 태성이 둘과 더 없는 감격으로 호흡을 크게 높게 제작 표현하면서 … 화공 대향의 현처 남덕이가 하나로 융합된 생생한 생활 그것이오.

나만의 아름답고 귀여운 소중한 아내, 나의 남덕이여, 힘을 냅시다. 남덕, 대향의 참된 결합은 우주의 의지, 사람들의 생명을 윤택하게 하는 올바른 그것이오. 별과 같은 무한한 신비요. 태양과 같은 밝은 빛이 아니겠소? 더욱 서로 사랑하고 굳게 하나가 됩시다. 아름다운 천사 나의 남덕과 화공 대향의 만남의 신비에, 불가사의한 기적에 합장하고 서로의 맑은 눈동자를 응시하면서 진정한 글 드리오.

나만의 남덕아! 이 대향이 힘껏 안아줄게, 조용히 눈을 감고 나의 가슴속을 들여다보며 나의 가슴에 귀를 대고 심장이 노래하는 사랑의 노래를 들어주오. 남덕은 이 대향의 것이오. 나는 당신을 얼마나 어떻게 소중하게 해야 좋은지 오직 그것만을 생각하고 있소. 나는 소중하고 소중한 당신의 모든 것을 어루만

호박꽃 종이에 유채 61x97cm

지고 있소. 그 포동포동한 당신의 손으로 대향의 큰 몸뚱아리 모든 곳을 부드럽게 몇 번이고 몇 번이고 어루만져주오. 더욱 힘껏 꼬옥 안읍시다.

지금은 초가을. 모든 것이 열매 맺는 소중한 시기요. 우리 성가족聖家族 넷이서 단란하게 손에 손을 잡고, 힘차게 대지를 밟으면서 정확한 눈, 눈, 눈으로 모든 것을 분명하게 응시합시다. 한 걸음 한 걸음을 확실하게 내디딥시다. 돈 걱정 때문에 너무 노심하다가 소중한 마음을 흐리게 하지 맙시다. 돈은 편리한 것이긴 하지만, 돈이 반드시 사람을 행복하게 해주지는 못하오.

중요한 건 참 인간성의 일치요. 비록 가난하더라도 절대로 동요하지 않는 확고부동한 부부의 사랑 그것이오. 서로가 열렬히 사랑하고 사랑하고 사랑하고 사랑하고 사랑한다면 행복은 우리 네 가족의 것이 아니겠소. 안심하시오. 가난해도 끄떡없는 우리 네 가족의 멋진 미래를 확신하고 마음을 밝게 가집시다. 서로 참으로 사랑하고, 더욱더 사랑해서, 하나가 되어 올바르게, 힘차게 살아봅시다. 진심으로 나를 믿고 기뻐해주구려. 화공 대향은 정신을 가다듬고 현실적인 노력을 게을리하지 않을 테니 끈기 있게 기다려봐주오. 남덕의 귀여운 모든 것을 힘껏 안고 긴 입맞춤을 보내오. 사흘에 한 번은 편지를 받고 싶은데 … 보내주기를.

어머님을 비롯하여 여러분에게 안부 전해주시오. 구리야마, 마부치 씨는 전화로 안부 전하고 다음 편지에 그분들의 주소를 알려주오. 센다이 입국 관리청의 구마가야 씨로부터 답장이 있었나요? 답장이 없으면 다시 편지 내시오. 알려주기 바라오.

대향 중섭 구촌

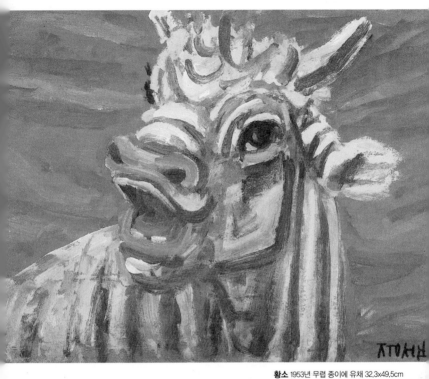

황소 1953년 무렵 종이에 유채 32.3x49.5cm

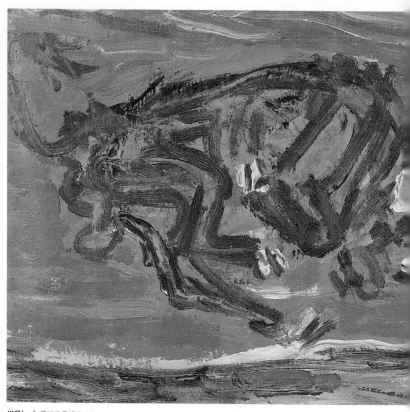

싸우는 소 종이에 유채 17x39cm

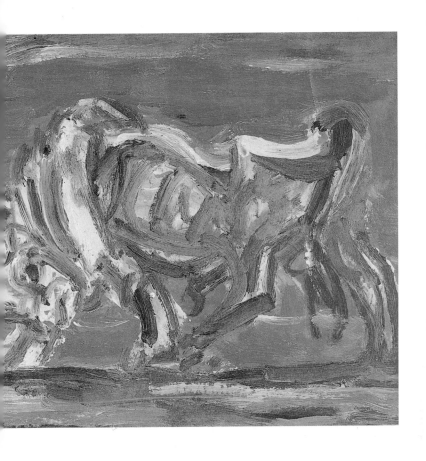

나의 귀엽고 소중한 남덕 군

새해 복 많이 받았소? 하루바삐 건강해주시오.

그 뒤 몸 컨디션은 어떤지요? 12월 8일자 편지를 12월 11일에 받고 당신의 곤란한 입장 잘 알았소. 그러나 날마다 마음이 무거워서 오늘까지 답장을 쓰지 못했소. 올해도 또 혼자 쓸쓸하게 새해를 맞아 매일같이 어둡고 공허한 기분이오. 여러 가지 사정도 있지만, 이 이상 연기해 본들 해결이 될 리는 없고 차츰 복잡해질 뿐이오. 이러다가는 모든 것이 다 끝장이 나버릴 거요. 내가 그리로 가도 누구에게 신세를 지지 않을 테니 안심하고 정양해주. 당신의 의견대로 연기해볼 생각도 들지만 내가 이 이상 연기하면 돌이킬 수 없는 서로의 불행을 초래하는 결과밖에 안 되오.

이번 일이 잘되든지 아니면 수속을 밟아 당신들이 빨리 이리로 오든지, 그 어느 쪽도 안 된다면 서로 헤어지는 것밖에는 길이 없겠소. 이 사정 저 사정에 끌려서 자꾸만 연기를 하면 점점 꼼짝할 수 없는 불행한 결과를 낳을 뿐이오. 내가 가더라도 좁은 방 한 칸에 두어 달 먹을 식비만 있으면 내 힘과 노력으로 하루 한 끼나 두 끼 먹고도 생활을 시작할 수 있소. 어떤 노동이

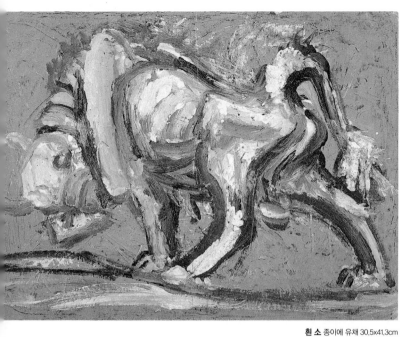

흰 소 종이에 유채 30.5x41.3cm

사계 종이에 연필과 유채 19.8x20.3cm

라도 할 테니 염려하지 말고 내가 가는 일에 찬성해주시오. 세상은 언제나 뜻대로만 되는 것은 아니라오. 조건이 좋아질 때까지 기다려본들 결코 우리 생각대로 조건이 좋아지는 건 아닐 거요. 또 무슨 다른 사정이 생기게 마련이지요. 마음이 정해지거든 용감하게(어물어물 망설이지 말고) 행동하는 것이 살아가는 유일한 태도요.

　나에게 현재 가장 중요한 일은 당신들 곁에서 일사불란하게 제작하는 그 일 뿐이오. 다른 것은 아무것도 생각지 않소. 당신들 곁이라면 하루 종일 노동하고 밤에 한두 시간만 제작할 수 있어도 충분하오. 내가 가는 일에 대해서 너무 어렵게 여러 가지 일과 결부시켜 마음 약하게 생각하지 말아주오. 아고리도 사나이요. 일할 때에는 노동이라도 사양 않고 열심히 할 거요. 처음은 페인트 집의 심부름꾼이라도 괜찮소. 예술과 우리들의 아름다운 생활 때문이라면 무엇이든 할 작정이오. 처음 반년쯤은 하루 한 끼 먹어도 좋으니, 나 혼자 어디다 방 한 칸 빌려 일하고 먹고 제작할 생각이오. 일주일에 한 번쯤 당신들 곁으로 가서 같이 만나고 돌아오면 그것으로 흡족하오.
　이번에 가더라도 당신들과 같이 있을 생각은 없소. 아무래도 반년이나 일 년쯤은 혼자 있으면서 거칠어진 기분을 조용히

정리해야겠소. 가더라도 당신의 정양에 조금도 방해하지 않을 테니 안심하고 나를 환영해주시오. 만나면 내 결의를 충분히 이야기하지요. 어머님께도 모든 것을 통사정하고 이번에도 또 안 된다면 두 번 다시 안 간다고 말씀해주시오. 당신들이 수속을 해서 이쪽으로 오든지 … 그것도 안 되거나 그러기 싫다면 … 불가불 피차에 헤어질 수밖에 없다고 각오하시오.

이런 사정쯤으로 이 년 가까이나 (연기에 연기를 거듭해서) 결국 이겨내지 못한다면 우리 서로가 어떻게 행복해질 수 있겠소. 이만한 사정을 헤쳐 나갈 수 없는 남덕과 대향이라면 불행해지는 것은 뻔하지 않소? 어째서 겁만 먹고 마음을 약하게 가지는 거요? 사랑하는 남편이 간다는데, 그런 일에 신경을 써서 병이 무거워진단 말이오? 신경만 곤두세운다고 해서 무엇 하나 제대로 될 리가 있나요. 어째서 가족들의 눈치만 살피면서 미안하다는 쩨쩨한 생각으로, 소중한 남덕과 대향, 태현, 태성들과 아름다운 생활을 뒤로 미루면서 망치려고 듭니까? 그렇게 마음을 약하게 가지면 병도 낫지 않을뿐더러 서로가 불행해질 뿐이오. 죽음이 있을 뿐이라오.

사람들은 누구나 괴로울 때는 남에게 신세를 지고 도움을 구하는 것이 자연스러운 인간의 이치가 아니겠소? 최소한도의

도움을 얻어서 빨리 안정을 찾아 은혜를 갚으려고는 하지 않고 … 마음 약하게 그저 미안하다, 면목이 없다, 운운하면서 언제까지 얼떨떨하게 지낼 거요. 선량한 우리 네 가족이 살아가기 위해서는 필요하다면 남 한둘쯤 죽여서라도 살아가야 하지 않겠소.

일일이 미안하다, 면목없다, 할 말이 없다 따위는 우리가 하루 한 끼라도 먹으면서 생활을 시작한 뒤의 문제가 아니겠소. 빨리 우리들의 생활을 위하여 좁은 다락방이라도 빌려, 하루 한 끼 먹고서라도 생활을 시작하고 나서, 부지런히 일하고, 조금씩 향상하고 빠른 시일 안에 은혜를 갚도록 해야 하지 않겠소. 멍청하게 이런 식으로 오래 끌어서는 불행해지는 것은 자명하오. 기회를 모두 놓치고 후회해보았자 소용없는 일이오. 당신들과 함께 살아가기 위해서라면 제주도의 돼지 이상으로 무엇이건 먹고 버틸 각오가 되어 있소. 일절 염려하지 말고 최소한의 생활을 시작하는 것만을 우선 생각해주시오. 배짱을 돼지 이상으로 두둑하게 가지고 하루빨리 기운을 차리지 않으면 태현이, 태성이, 대향이가 가엾지 않소?

아고리의 생명이오, 오직 하나의 기쁨인 남덕 군, 어서어서 건

강을 되찾아서 우리 네 가족의 아름다운 생활을 시작하기 위해 용감하게 행동하고 최선을 다해주기 바라오. 약간 무리가 있더라도 상관이 없으니, 우리의 새로운 생활을 위해서만 들소처럼 억세게 전진, 전진 또 전진합시다. 다른 것은 모두 무로 끝날 뿐이오. 발레리의 시 한 구절처럼 '지금이야말로 굳세게 강하게 살아가지 않으면 안 될 때요.' 표현이 서툴러 읽기 어렵겠지만, 나의 남덕 군만은 아고리가 피투성이가 되어 부르짖는 이 마음의 소리를 진심으로 들어주겠지요. 도쿄에 가면 열심히 제작을 하려고 지금 쉬지 않고 그림을 그리고 있다오.

소품이 78점, 8호와 6호가 35점이 완성되었소. 새해부터는 꼭 하루에 소품 한 점과 8호 한 점씩을 그릴 계획으로 지금 36점째를 손대고 있소.

빨리 도쿄로 가서 당신의 곁에서 대작을 그리고 싶어 못 견디겠소.

지금 기운이 넘쳐 자신만만이오. 친구들도 요즘 내 제작에는 놀라 눈을 둥그렇게 하고들 있소. 밤에는 10시가 지나도록 그리고 있소. 술도 안 마신다오.

화이트가 얼마 전부터 없어져서 페인트를 (제주도 시절처럼)

손 1954년 종이에 유채 18.4x32.5cm

대용으로 자꾸자꾸 그리고 있소. 제주도 돼지 군처럼 아고리는 억척으로 버티고 있소. 괴로운 가운데서도 제작욕이 왕창 솟아 작품이 산더미처럼 쌓이고 자신이 넘치고 넘치는 아고리를 생각하면, 멋들어진 남덕 군을 오직 하나의 현처로 삼아 행복하게 하는 것쯤 문제도 안 되오. 새해는 우리 네 가족을 위한 멋진 해라고 믿고 자자부리한 걱정(쉴 새 없이 일어나는 일들은) 모두 잘라버리고 ··· 생생하게 되살아난 것처럼 자신만만하게 행동합시다. 곧 건강 컨디션을 자세히 알려주시오. 태현, 태성이 소식도 적어 보내시오.

신문에서 만화 오려서 보내오. 태현이, 태성이에게 보이고 나서 없애지 마시오. 어머님과 여러분들에게 새해 인사 전해주시오. 회답 기다리고 있겠소.

1954년 1월 7일
중섭

나의 남덕 군

빨리빨리 아고리의 두 팔에 안겨서 상냥하고 긴긴 입맞춤을 해주어요.

언제나(지금도) 상냥한 당신 일로 내 가슴은 가득 차 있소. 하루빨리 기운을 차려 내가 좋아하고 좋아하는 발가락 군을 마음껏 어루만지도록 해주시오. 아! 나는 당신을 아침 가득히, 태양 가득히, 신록 가득히, 작품 가득히, 사랑하고 사랑하고 열애해 마지않소.

사계 종이에 유채 26,5x36,5cm

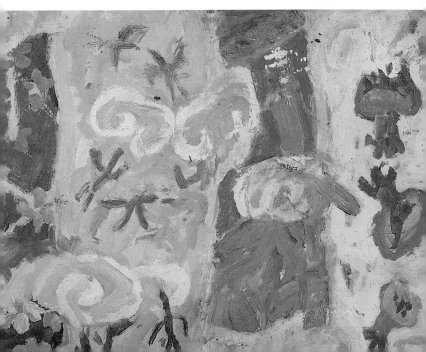

나의 끝없이 귀여운 사람, 내 머리는 당신을 향한 사랑의 말로 가득 차 있소. 다정하고 다정하게 받아주시오. 내 최애의 어여쁘고 소중한 정다운 사람, 나의 둘도 없이 훌륭한 남덕 군, 지금은 4월 28일 아침이오. 일찍 일어나서 세수하고 작품을 앞에 놓고 뜰에 우거진 신록의 잎사귀들이 아침 햇살을 받고 반짝이는 아름다운 자연을 바라보면서 당신의 아름다운 모든 것을 생각하고 있소. 화공 구촌은 당신을 사랑하고 사랑해서 가슴 가득 설레는 이 열렬한 사모를 어찌해야 좋을지 모릅니다.

당신과 나의 믿음직스러운 현이와 성이에게 뽀뽀를 … 뽀뽀를 …

당신의 구촌

나의 가장 사랑하는 소중한 남덕 군

그동안도 건강한가요? 덕분으로 일주일쯤 전에 무사히 서울에 닿았소. 6월 25일부터의 대한미술협회와 국방부 주최의 미전[경복궁 미술관에서 열림. 〈닭〉 〈소〉 〈달과 까마귀〉를 출품해 큰 호응을 얻었다.]에 석 점을 출품했소. 모두 100호, 50호 크기의 작품들인데, 아고리의 작품 세 점이 제법 좋은 평판인 것 같소. 첫날에 아고리의 작품을 사겠다는 사람이 있어, 한 점은 이미 약속이 되었다오. 미국 사람(미국의 예일대학 교수)이 아고리 군의 작품을 칭찬하면서, 자기가 모든 비용을 내어줄 테니 뉴욕으로 작품을 가지고 와 개인전을 하라고 권해줍디다. 2, 3일 후 찾아가서 약속할 생각이오. 이번에 낸 작품이 평판이 아주 좋았으니까 서울에서의 소품전도 반드시 성공하리라고 친구들은 자기들 일처럼 기뻐하면서 하루빨리 소품전 제작을 시작하라고 권해줍디다. 일주일 후에는 친구가 방 한 칸을 빌려주기로 했소. 쌀값도 당해준다고 합디다.

다시 없는 나의 남덕 군, 태현이, 태성이를 위해서, 대제작(표현)을 위해서, 힘껏 버티겠소. 기어코 승리할 테니까 기대하고 그때까지 안정에 유의하고 하루빨리 기운을 내시오. 아고리 군

의 평판이 좋다고 어머님께도 전해주구려. 또다시 굉장한 소식을 전하리다. 도쿄에 있는 대한민국 거류민 단장 정찬진 씨의 동생 정원진 씨를 만나 사정을 말했더니 기꺼이 힘이 되어주겠다는 약속입니다. 초청장을 정 씨에게 건넸소. 도쿄 주재 한국 대사(외교부 대표)와도 친한 사이로 정식 패스포트를 만들어 갖다 주겠다고 합디다. 이번 기회를 놓치면 언제 어떻게 될는지 … 오래 끌면 불행해질 뿐이오. 작년처럼은 갈 수 없을게요. 그분이 일본 무역을 그만두었기 때문에 도리가 없소. 정원진 씨가 도쿄에 도착하는 즉시 어머님과 연락해서(당신은 나갈 수가 없으니까) 정 씨와 만나 서류 작성의 새 방법과 격식에 따라 협력해서 곧 작성해주기 바라오.

내일은 꼭 아고리의 사진을 두 장 보내겠소. 정 씨에게 전해 주시오. 이 편지 받는 대로 곧 아래에 적은 전화번호로 전화를 걸어 정찬진 씨의 동생 정원진 씨가 도쿄에 도착했을지를 물어 봐주시오. 그리고 곧 답장을 주시오. 정원진 씨의 형 정찬진 씨도 내가 잘 알고 있는 분이오. 정찬진 씨에게도 사정을 이야기하구려. 통영에서 미술전을 한 화공 이중섭이라고 이야기하면 알게요. 정원진 씨께 아고리가 초청장을 건넨 사정을 이야기하고 협력을 부탁하오. 방 한 칸 빌리면, 곧 정찬진 씨와 계 씨에게도 편지를 낼 생각이오. 매일 두 번쯤 전화로 정원진 씨가 도

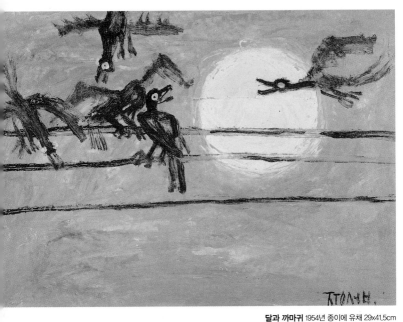

달과 까마귀 1954년 종이에 유채 29x41.5cm

쿄에 도착했는가를 확인해주시오. 자기 자신의 볼일도 있을 테니까 바빠서 당신에게 전화를 걸지 않고 있을지도 모르니 말이오.

그럼 몸 성히 잘 버티어주시오.

동경도東京都 문경구文京區 본향本郷 2의 4번지
정찬진 씨, 정원진 씨 전電 (92) 1535 1256 1396
동경도東京都 신숙구新宿區 약송정若松町 21번지 정원진 씨

전화가 세 개나 있으며 어느 것이나 다 통하는 모양이오.

그럼 건강에 유의해주시오. 구상 형도 서울에 와 있소. 통영에서 출발하기 전에 미전美展 회장에서의 사진 받았는지요. 곧 반가운 편지 기다리겠소. 남덕 군, 태현 군, 태성 군, 발가락 군에게 뽀뽀 전해주시오.

중섭

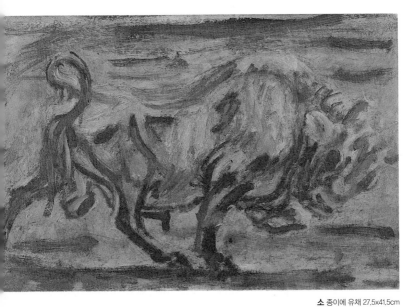

소 종이에 유채 27.5x41.5cm

나의 소중한 남덕 군

그 후 건강 상태는 어떠한가요? 며칠 전(7월 4일)에 보낸 편지는 받았으리라 믿소. 대한미술협회전에 출품한 세 작품은 가장 좋은 평판을 받고 있소. 한국, 동아, 조선 세 신문에 아고리 군의 작품이 최고 수준이란 호평이 실려 있소. 오늘 두 시경 소품전의 작품 제작을 위해 친구의 집* 이 층으로 이사를 하오. 서울은 방 얻기가 힘들어 지금까지 고생을 했소만 … 요행히 친구가 널찍한 자기 이 층 방을 그냥 빌려준다기에 오늘 이사를 하오. 이번 이사를 하고 나면 꼬박꼬박 편지를 내리라. 아무것도 걱정하지 말고 정양에만 힘을 쓰면서 기다려주구려.

며칠 전에 보낸 편지에도 썼지만, 지금쯤은 정원진 씨가 도쿄에 도착했을 거요. 정원진 씨한테서 전화 연락을 받거든 즉시 어머님께 부탁해서 서류 작성을 서둘러주시오. 이번에 정 씨가 주선하는 방법으로 성공만 하면 소품전이 끝나는 대로 곧 출발하겠소. 그럼 내일 신문과 사진과 자세한 것을 써서 보내리다.

중섭

방 얻느라고 매일같이 복잡한 시내를 헤매고 다녔더니 머리가 멍하니 안정이 안되는군요. 당신의 건강 상태를 자세히 알려주시오. 우리 태현이, 태성이 다 잘 있지요? 현, 성, 덕, 어머님과 여러분께 안부 전해주고, 발가락 군에게 길고 긴 뽀뽀를 전하오.

* 서울 누상동에 있던 원산 선배 정치열의 이층집을 가리킴.

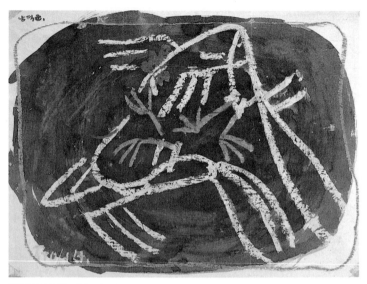

부부 종이에 수채와 크레파스 19.3x26.4cm

나의 소중하고 소중한 사람 남덕 군

잘 있소? 7월 4일, 7월 11일자 두 번의 편지를 잘 받았는지요? 오늘이 7월 13일이오. 영진 군과 함께 친구가 빌려주는 밝고 조용하고 제작에는 안성맞춤인 훌륭한 집 이 층으로 이사를 하오. 기뻐해주구려. 내일부터는 혼자서 서울에선 최초의 소품전을 위한 제작에 들어가오. 그립고 가장 사랑하는 남덕 군, 진심을 다해서 한없는 응원을 부탁하오. '아고리 군, 힘을 내라.'고.

내일 다시 이사 간 새 제작 방에서 기운 넘치는 편지를 쓰겠소. 아무 걱정 말고 안정에 유의해서 하루빨리 건강을 회복해주시오. 원산에 살던 미야 사진관의 박준섭 형에게 부탁해서 카메라 사진을 찍어 보내겠소.

나의 가장 소중하고 귀여운 남덕 군

힘을 냅시다. 이제 마지막 한고비요. 태현, 태성이에게 이번엔 꼭 재미있는 그림을 그려서 보내겠다고 전해주시오. 정원진 씨의 건 자세하게 회답해주고, 당신의 건강 상태도 자세하게 알려주시오.

발가락 군, 태현, 태성, 남덕 군에게 긴긴 뽀뽀를 보냅니다.

서울특별시 종로구 누상동 166의 10
이중섭 선생

위의 주소로 답장을 보내주시오.

ㅈㅜㅇㅅㅓㅂ

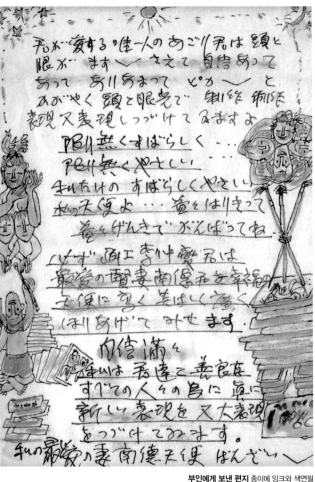

부인에게 보낸 편지 종이에 잉크와 색연필

내 마음을 끝없이 행복으로 채워주는 오직 하나의 천사, 나의 남덕 군

내가 최고로 사랑하는 남덕 군, 작년 8월에 당신과 태현이와 아고리 군 셋이서 히로시마에서 도쿄로 가서 꿈과 같은 닷새 동안을 보내고 온 일을 지금 생각하고 있소. … 뭐니뭐니해도 당신과 함께 있고 싶소. 빨리 서류를 갖추어서 보내도록 정원진 소령님에게 협력을 빌어 … 이번에야말로 확실한 성과를 얻도록 해주시오. 어머님에게도 잘 부탁을 드려서 히로카와 씨, 도쿄 도지사 이마이즈미 선생, 모던아트협회 여러분의 도움으로 … 성과를 거두도록 해주시오.

오늘로 일 년째가 됩니다. 일 년 또 일 년 이렇게 헤어져서 긴 세월을 보내는 것은 견딜 수 없는 일이오. 무엇보다도 사랑하는 사람끼리는 함께 있지 않으면 안 되오. 당신과 아이들을 만나고 싶어서 얼마나 마음이 들떠 있는가를 생각해보구려. 힘을 내주시오. 꼭 확실한 성과를 거두도록 하시오. 답장 기다리오.

중섭

나의 소중한 특등으로 귀여운 남덕

그 후에 더위를 견뎌내면서 어느 정도 건강이 좋아졌소? 태현이와 태성이도 더위에 지치지 않고 잘 놀고 있는지요. 나의 감격인 그들의 하나하나의 동작을 내 눈으로 보고 싶소. 하나하나를 뜨거운 마음으로 표현하고 싶소. 하루빨리 만나고 싶어 못 견디겠소. 아빠도 팬티까지 벗어 던지고 일에 열중하고 있소. 아침저녁 언제나 집 뒤의 바위산, 풀덤불 있는 맑은 물에 몸을 씻고 마음을 밝고 강하게 하고 있소.

어제저녁(13일) 9시경 하도 달이 밝기에 몸을 씻고 바위산 마루에 혼자 올라가 … 밝은 달을 향해 … 당신과 아이들에 대한 끝없는 애정과 훌륭한 표현을 다짐했소. 당신과 아이들 생각으로 가슴이 조여서 어제저녁엔 늦게까지 잠을 이루지 못했다오. 당신과 아이들이 정말 보고 싶소. 당신과 아이들과 멀리 떨어져 있으면서 … 보고 싶다, 보고 싶다를 반복하기만 할 뿐 속절없이 소중한 세월만 보내고 있구려. 왜 우리는 이토록 무능력한가요?

투계 1954년 무렵으로 추정 종이에 유채 29x42cr.

　나의 생명이오 힘의 샘, 기쁨의 샘인

　더없이 아름다운 남덕 군

　더욱더욱 힘을 내어 서로 만나는 성과를 기약하고 버티어갑
시다. 우리 서로의 지성이 오래잖아 이루어져 하나로 맺어질 때
까지 좌절하지 말고 노력하십시다. 어머님, 소령님, 히로카와
씨, 도쿄 도지사 이마이즈미 씨, 모던아트협회, 정원진 씨, 정찬

진 씨, 마부치 씨, 구리야마 씨, 여러분들의 협력을 성과 있도록 힘써주시오. 하루빨리 소중한 당신과 아이들 곁에서 단 일 년만이라도 제작을 할 수 있다면 … 발표할 자신은 넘쳐날 지경이오. 발표한 대가를 우려내기에는 만만이오. 나의 오직 하나의 소중한 당신만은 내 자신의 강력한 제작 의욕을 진심으로 믿고 확신하고 있겠지요.

당신만은 아고리 군을 기대하고 모든 정성을 다해주리라 믿소. 나의 가장 사랑하는, 귀여운 당신 … '선은 재빨리'란 속담을 잊지 말고 우리 네 가족만이 사랑하고 지켜나간 소중한 시간을 아끼고 지켜나갑시다. 자, 힘껏힘껏 서로 껴안읍시다. 내 따뜻한 뽀뽀를 받아주시오. 강하게 강하게 껴안아 우리들의 소중한 아름답고 건강한 시간을 지키십시다. 큰 표현을 합시다. 한 주일에 한 번씩은 꼭 편지주시오.

ㅈㅜㅇ ㅅㅓㅂ

내 귀엽고 귀여운 태성이 무척 덥지? 엄마가 몸이 편찮으니 태현이와 싸우지 말고, 엄마 말 잘 듣고 몸 성히 잘 놀면서 기다려다오. 아빠가 갈 때는 장난감 많이 사갈게. 안녕.

세상에서 제일로 상냥하고 소중한 사람
나의 멋진 기쁨이며 한없이 귀여운 나의 남덕 군

따스한 마음이 가득 담긴 9월 9일자 편지 고마웠소. 내 편지
와 그림을 그토록 기뻐해 줘서 … 나는 더없는 기쁨으로 꽉 차
있소. 책방의 돈 문제는 아고리가 떠날 때는 완전히 해결이 될
테니 염려마시오. 태현이의 공부에 대해서는 너무 신경을 쓰지
말아요. 아빠가 가면 … 꼭 공부에 재미 붙이도록 지도를 해줄
테니까 … 남의 집 아이는 아빠가 지도를 해주는데 … 싫어 너
무 성급하게 무리를 하면 소중한 당신의 몸만 해치게 되오.

즐겁게 밝게 그리고 천천히 한 가지씩 가르쳐가면 될 거요.
아빠가 가면 아이들도 자연 생활에 변화가 생겨서 친구들과 노
는 것보다 아빠 엄마와 함께 있는 것이 즐거울 테니 … 그때 조
금씩이라도 좋으니 싫증이 나지 않도록 지도해주구려. 학교 공
부란 생활해가는데 있어서 약간만이 필요할 따름이오. 전부가
아니잖소? 당신과 나의 소중하고 믿음직한 두 아이는 반드시
훌륭한 정신을 갖고 인생을 살아갈 가장 훌륭한 자식들이라고
믿고 있소.

부부 1953년 무렵 종이에 유채 51.5x35.5cm

환희 1955년 종이에 에나멜과 유채 29.5x41cm

무엇보다 귀여운 마음의 아내 남덕 군

　더욱더 밝고 마음 편히 모든 일을 처신해주기 바라오. 당신
을 가장 행복한 천사로 만들어보겠소. 안정을 지켜서 어서어서
건강을 되찾아주오. 아빠는 당신과 두 아이를 가슴 가득 채우
고 더욱더 힘을 내어 열심히 제작하고 있소. 이제 한고비만 참
으면 되오. 바짝 힘을 냅시다.

　　　　　　　　　　　　　　　　　　　　아빠 중섭

　나의 상냥한 사람이여
　한가위 달을
　혼자 쳐다보며
　당신들을 가슴 하나 가득
　품고 있소

　한없이 억센 포옹 또 포옹과 열렬한 뽀뽀를 몇 번이고 몇 번
이고 받아주시오. 발가락 군에게도 뽀뽀 전해주오.

　(사진) 서둘러 보내주시오.

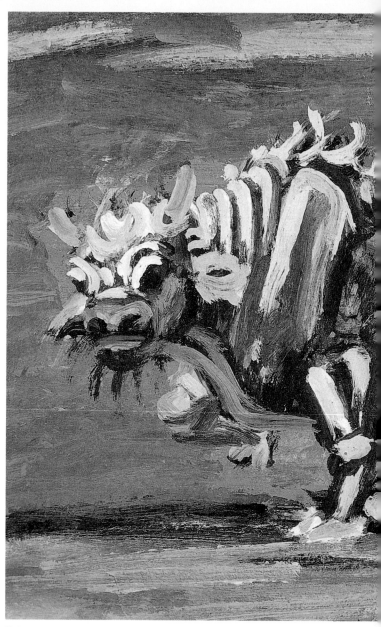

흰 소 1954년 무렵 나무판에 유채 30x41.7cm

나의 가장 사랑하는 상냥한 사람이여

9월 16일자(1호를 받았다는 답장)와 9월 21일자 편지 참으로 고맙소. 진정 어린 당신의 온갖 방법을 가리지 않은 배려에는 오직 깊은 감사뿐이오. 서울은 아주 서늘해서 아침저녁으로는 추위를 느낄 정도요. 칼라의 흰색이 없어져 곤란했지만, 미제 흰색을 하나 입수하여 다시 제작에 전념하고 있소.

친구들도 열심히 응원해주는 덕분에 더욱더 힘을 내어 제작하고 있으니 안심하시오. 9월 21일자 편지에는, 기다리고 있던 정원진 씨가 도쿄로 돌아가서 나의 일에 협력해주겠다는 소식에 꿈만 같은 느낌이오.

저번과 같은 초청 방식이 아니고, 편리한 방법이 있는 모양이오. 일본의 외무부에 이야기하면 입국 허가서와 함께 초청장을 보내줄 수 있다던데 … 일본 외무부를 통하면 일본의 모던아트협회에서 미술 시찰 및 연구를 위한 회원으로서 한국의 화가 이중섭을 일 년 동안 초청한다는 일본 외무부의 서류와 모던아트협회의 초청장을 함께 보낼 수 있는 모양이오. 일본에서 입국 허가와 동시에 초청하는 것이니까(오래 걸리지 않고 편리하게 되는 모양이니까) 한국의 외무부에서 OK라고 허가만 하면 만

사는 해결이오. 곧 될 거요. 요전 같은 초청 방식이어서는 언제 허가가 날는지 … 불가능하오.

그러므로 위에 적은 것과 같은 방법으로 초청한다면 성과가 빠를 거요. … 어머님, 두 정 선생, 히로카와 씨, 야스이 씨, 이마이즈미 선생, 야마구치 씨, 무라이 씨, 고마츠 씨 등 여러분과 상의해서 부탁하면 힘이 되어주리라고 믿소. 위에 적은 분들과 같은 유력한 분들이 모던아트협회로부터의 초청장을 일본 외무부를 통해서 유리하고 편리하게 이끌어주는 것쯤은 성의만 있으면 가능한 일일 거요. 여러 사람에게 직접 의논해서 가능토록 힘써주시오. 입국 관리청 쪽에서도 자기 나라의 모던아트협회가 회원으로서 일 년 동안 초청하니까 입국을 일 년 동안 허가만 한다고 하면 다행이오(여러분과 상의 바람). 위에 적은 것, 성과가 있도록 좀 더 애써주오.

아직껏 건강이 시원치 않은 병중의 당신에겐 좀 무리라고는 생각하지만 … 이번에 정 선생이 힘이 되어준다고 성의를 다하고 있는 이 기회를 놓치면 서로(남덕과 중섭) 멀리 떨어져 불안 속에서 기다려본들 또한 오래오래 끌 뿐, 십 년 동안을 허송하고 형제를 잃고 몇 번이나 죽을 고비를 넘긴 지금 그저 마음에

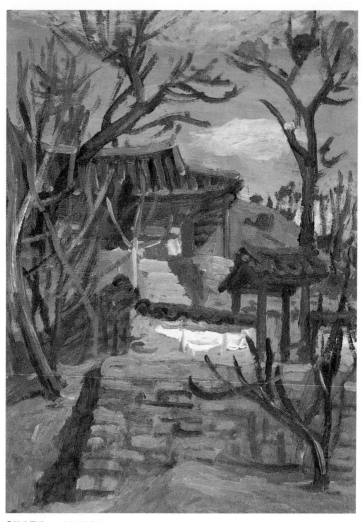

충렬사 풍경 1954년 종이에 유채 41x29cm

있는 올바른 일, 아름다운 일, 새로운 표현을 그대들 곁에서 마음껏 제작하고 싶은 욕망과 열망뿐이오.

한국에서도 제작은 할 수 있지만, 여러 가지 참고와 재료, 그밖에 외국의 작품을 하루라도 빨리 보고, 보다 새로운 표현을 하지 않으면 안 되기 때문이오. 어디까지나 나는 한국인으로서 한국의 모든 것을 세계 속에 올바르게, 당당하게 표현하지 않으면 안 되오. 나는 한국이 낳은 정직한 화공으로 자처하오. 여러 가지 어려운 상황에 있는 조국을 떠나는 것은 … 더욱이 조국의 여러분이 즐기고 기뻐해줄 훌륭한 작품을 제작하여 다른 나라의 어떠한 화공에게도 뒤지지 않는 올바르고 아름다운, 참으로 새로운 표현을 하기 위하여 참고하지 않으면 안 될, 여러 가지 일들이 있소. 세계의 사람들은 한국 사람들이 최악의 조건 하에서 생활해온 표현, 올바른 방향의 외침을 보고 싶어 하고 듣고 싶어 한다는 것을 알고 있소.

세상에서 내가 가장 사랑하는 협력의 천사 남덕 군, 최선을 다해 성과를 거둘 수 있도록 노력해주기 바라오.

〈추신〉
정 선생한테는 내일 편지를 내겠소.

대구의 구상 형에게서도 신나는 소식이 왔소. 반드시 가게 될 테니까 준비하고 기다리고 있으라고.

뽀뽀를 해주세요.

지금 곧 편지를 넣지 않으면 내일 항공편에 댈 수가 없기에 지저분한 글씨지만 그냥 부치오.

중섭

나의 소중하고 소중한 사람

멀리 떨어져 있어도 … 언제나 내 마음을

기쁨으로 채우고 끝없이 힘을 불어넣어 주는

내 마음의 아내, 다정한 남덕 군

나의 오직 하나인 천사, 그대와 함께 있어야 … 나의 새 생활은 눈을 뜰 거요. 9월 28일자 당신의 진정이 사무친 상냥한 편지와 태현, 태성의 편지 다 잘 받았소. 덕분으로 몸 성히 제작 중이오. 더욱더 열중해서, 하루 종일 틀어박혀 작품 완성에 몰두하고 있소. 안심하시오. 다음 운동회에는 태현이의 뛰는 모습을 당신과 함께 보게 될 거요.

도일渡日의 성과를 위해서 여러 가지로 애써주어서 고맙소. 어머니 친구 분의 형부 되는 분에게 거듭 부탁을 드려 초청장과 함께 입국 허가서를 보내도록 서둘러주시오. 히로카와 씨에게도, 이마이즈미 씨에게도, 야마구치 씨에게도, 무라이 씨에게도, 야스이 씨에게도, 정 씨에게도 정성껏 힘이 되어달라고 부탁하시오. 그 은혜는 … 꼭 훌륭한 새로운 작품으로 보답하겠소. 빨리 사진을 보내주시오. 당신의 얼굴과 발가락 군의 얼굴을 큼직하게 … (아고리 군이 작품 제작에 필요하므로 발가락을 찍

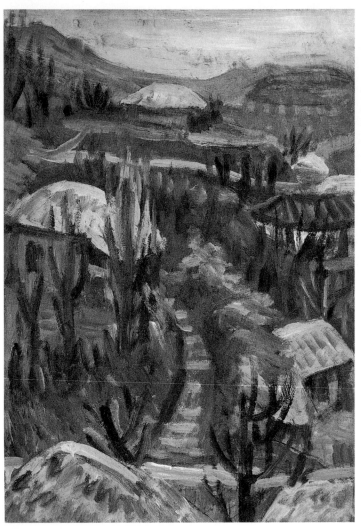

초가가 있는 풍경 종이에 유채 41.5x29.5cm

을 때 커다랗게 두세 가지 포즈로 찍어 보내도록 …) 구상 형에게도 확실히 갈 수 있도록 부탁해 놓았더니 … 대구에서 연락이 있으면 곧 와달라는 통지가 있었소. 하여간 이번에는 꼭 가게 될 테니 안정하면서 건강하게 … 더욱더욱 마음을 밝게 가져주시오.

당신의 꿈이라고 생각할 만큼 당신을 엄청나게 … 하늘에 자랑할 만큼 열애할 거니까 … 힘을 내어, 최대의 긍지를 가지고 기다리고 있어주어요. 아침엔 꼭두새벽부터 일어나서 제작하고 있소. 하루 종일 세수를 안 하는 날도 있다오(서울은 아침저녁으로 추워서 몸이 떨릴 정도요). 낮에도 졸리면 그대로 자버린다오. 너무 자서 저녁때에 잠이 깨면 또 그대로 제작을 계속하고요. 초청장과 입국 허가서를 빨리 서둘러주시오.

다정하고 진정한 천사여, 강하고 강한 포옹과 열렬한, 미칠 것 같은 뽀뽀를 받아주시오.

중섭

나의 가장 사랑하는 사람이여

건강한지요? 아고리는 매일 밤낮 없이 계속 제작에 여념이 없소. 이제 한고비의 분투로 노력의 성과를 쟁취하리다. 태현이와 태성이한테는 아빠가 바빠서 그림을 그려 보내지 못한다고 전해주시오. 하루 종일 얼굴을 못 씻는 날이 며칠이나 계속되고 있소. 요즘 와서 제작의 컨디션이 점점 좋아져 가고 있다오.

둘도 없는 소중한 나의 사람이여! 멋진 나의 남덕 군! 아고리 군의 활기에 찬 제작 광경을 마음 든든히 생각하고 초청장과 입국 허가서를 서둘러주기 바라오. 정원진 씨께는 곧 편지를 내어 귀국 즉시 연락을 주도록 하리다. 자주 전화 연락을 해서 도쿄를 출발할 때에는 당신도 곧 편지를 주구려. 소품전은 추워지기 전에 하루라도 빨리 열지 않으면 안 되오. 그러기 때문에 서두르고 있는 것이오.

한고비만 넘기면 소중한 당신과 아이들을 만날 것을 생각하니 … 정말인가 싶구려. 건강한 당신과 아이들을 만나면 진지한 대작의 제작을 시작할 거요. 생각만 해도 가슴이 부풀어 올라 하늘을 날 것 같은 심정이오. 내가 좋아하고 좋아하는 당신

의 전부와 발가락 씨, 태현이 태성이와 다 같이 만나게 되겠지요. 발가락 씨는 설마 잊어버리지는 않았겠지요.

그럼 또 쓰겠소. 몸 성히 잘 있어요.

중섭

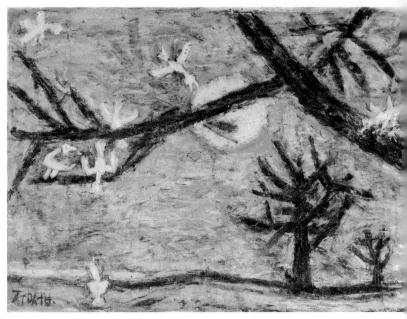

나무와 달과 하얀 새 1956년 종이에 크레파스와 유채 14.7x20.4cm

나의 한없이 상냥하고 소중한 사람이여

10월 5일자(3호) 답장 고맙소. 덕분에 변함없이 건강하게 제작하고 있소. 아직도 건강을 되찾지 못해 정양 중인 당신이 … 아고리의 도일 때문에 여러 가지로 바쁘게 돌아다니고 있는 당신의 갸륵한 진심과 정성 어린 애정에 그저 감사한 생각으로 가슴이 가득하오. 정성은 반드시 아름다운 성과를 맺고야 말 것이오. 아고리는 더욱더 분발하겠소.

시시각각으로 변하는 시국이니 협력해줄 분들에게 하루바삐 입국 허가서와 모던아트협회의 초청장과 그전 대로의 신분 보증서를 함께 보내도록 서둘러주시오. 서류를 받는 즉시로 한국 외무부 친구에게 얘기해서, 늦어도 소품전이 끝나는 대로 곧 출발할 작정이오. 어머님께도 히로카와 씨에게도 잘 부탁해서 힘껏 협력을 받을 수만 있다면 그만한 일은 생각대로 기필코 잘 될 겁니다. 이마이즈미 선생에게도 사정을 얘기하고 협력을 받도록 하시오. 아고리는 너무 오랜 세월을 허송한 만큼 검빠진 나날의 생활에 아주 지쳐버렸소. 부디 이번 기회에 성과를 얻도록 합시다. 어머님께는 말씀드리기가 어렵지만 적극적으로 애써주시도록 잘 얘기해주시오. 하여튼 최후의 안간힘을 다해주

시오. 만일 그것이 안되면 구상 형이 노력하고 있는 방법으로 갈 수밖에 없지만, 될 수 있으면 당신이 힘쓰는 방법으로 가고 싶소. 아무 걱정 말고 힘껏 용기를 냅시다.

어려움을 이겨 내고 우리들 네 사람의 새 생활을 시작합시다. 더욱더욱 마음을 밝게 가지고 더욱더욱 용기를 냅시다. 기나긴, 강하고 강한 포옹과 따뜻한 뽀뽀를 주시오. 발가락 군에게도 힘을 내라고 전해주시오.

중섭

〈추신〉

정 선생이 도쿄를 떠날 때는 가시는 주소와 서울로 오시는 날짜와 주소를 알려주시오.

소중한 나의 천사 남덕 군은 감기 들지 않도록 부디 조심하시오. 뽀뽀, 뽀뽀, 뽀뽀, 발가락 군이 추위를 안 타도록 따뜻하게 해주오. 아고리는 신세계의 신표현의 제일인자라는 것, 정직한 화공인 것을 굳게굳게 믿어주오.

기필코 당신을 제일 아름다운 천사로 만들어보이겠소.

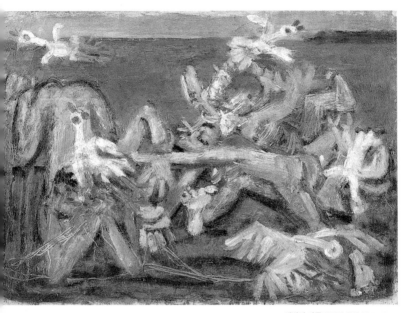

해변의 가족 종이에 유채 28.5x41.2cm

나의 귀여운, 나의 기쁨의 샘
가장 아름다운 나의 아내
소중한 소중한 나의 남덕 군

진심 어린 편지, 세 사람이 찍은 것과 친구와의 사진 넉 장 받고 기뻐, 기뻐, … 이렇게까지 나는 행복해서 꿈과 같은 마음이란 지금의 나의 심경을 말하는 것이겠지. 사진에 있는 남덕, 태현, 태성이의 귀여운 모습은 그대로 통째로 마시고 싶을 만큼 귀여운 얼굴이군요. 당신은 실로 아름답고 소중하고 훌륭한 내 사람이오. 빨리 만나 오래오래 포옹하여 … 언제까지나 언제까지나 하나가 되어 아이들과 함께 멋들어진 일을 해냅시다.

정성을 다해서 만들어 보낸 서류 고맙소. 히로카와 씨의 서류, 되는 대로 곧 등기로 보내주시오. 다음에 만나면 당신에게 답례로 별들이 눈을 감고 숨을 죽일 때까지 깊고 긴긴 키스를 몇 번이고 몇 번이고 해드리지요. 지금 나는 당신을 얼마만큼 정신없이 사랑하고 있는가, 어떻게 글로 쓰면 나의 마음을 당신의 마음에 전할 수가 있을까, 내가 얼마나 훌륭한 그림을 그려야만 내 마음을 전할 수 있을까요. 나의 귀엽고 너무나도 귀여운 선생님, 제발 가르쳐주시오. 그대들만 곁에 있다면 대작이

라도 척척 그려내겠소. 자신만만이오. 올바르게 완성하지 않아
서는 안 될 새로운 시대의 회화를 짊어지고 최장거리 마라톤(달
리지 않고)을 끈기 있게 충실히 걷고 또 걸어 기어코 완성시키
고야 말 작정이오.

우리 세 식구 크게 응원해주시오. 지금부터는 목숨을 거는
겁니다. 있는 힘을 다해 캔버스에 닥치는 대로 칠을 해재끼면 되
는 겁니다. 당신의 귀여운 발을 부디 소중히 … 카메라로 빨리
찍어 보내주시오.

중섭 대향 구촌

남덕 군, 클래스 여러분께 안부 전해주시오. 어머님, 당신 언
니께도 두루 안부 전하시오. 남 씨가 노근성 씨의 서장書狀 작성
비용으로 10불 당신에게 가져갔는데 받았는지요? 회답 주시오.

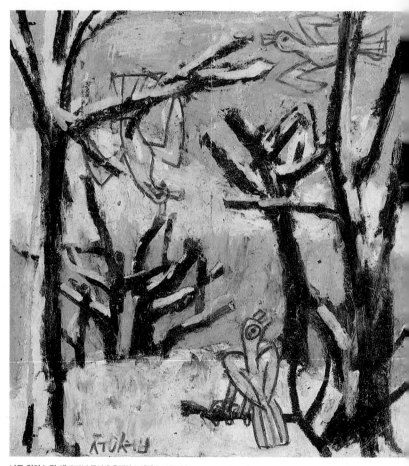

나무 위의 노란 새 1956년 종이에 유채와 크레파스 14.7x15.5cm

나의 상냥하고 소중한 사람
가슴 가득한 단 하나의 사람
나의 소중한 아내, 나의 남덕 군

편지 고마웠소. 아이들하고 열심히 사는 생활 눈에 보이듯이 써 보내줘 바로 곁에서 그대들을 느끼고 기쁨으로 꽉 차 있소. 교회의 크리스마스 행사에 태현, 태성이 둘이 다 나가 노래와 유희를 한다니 큰 즐거움이겠구려. 아빠는 크리스마스까지는 갈 수가 없어 매우 섭섭하오. 태현이 산수를 100점 받아서 선생님께 칭찬을 받을 만큼 … 당신의 정성 어린 노력에 감사하오. 태성이의 개구쟁이 짓은 아빠가 가면 염려 없어요. 의젓하고 늠름한 아이로 만들어보이겠소.

뜨개질로 어깨가 아플 정도까지 무리는 하지 말아요. 아고리가 가서 아픈 어깨를 두드리고 주물러서 풀어주겠소. 손꼽아 기다려주시오. 덕분에 아고리는 더욱 왕성하게 제작 중이오. 이제 한 열흘이면 되오. 친구의 사정으로 지금 있는 집을 팔았기 때문에 2, 3일 중에 아고리는 다른 집으로 이사를 하지 않으면 안 되게 되었소. 이사를 하면 곧 편지를 낼 테니, 알리기까지는 편지를 내지 말고 기다려주시오. 도쿄도 꽤나 추울 게요. 몸조

심하고 피곤해서 감기 들지 않도록 각별히 조심하오.

나의 가장 사랑하는, 상냥한 사람이여. 조금만 더 서로 참읍시다. 나중에 둘이 함께 지난날의 추억담을 나눕시다.

그럼 아고리는 작품전의 좋은 성과를 위해서 힘껏 노력하겠소. 건강하게 밝은 마음으로 기다리고 있어주구려. 아스파라거스 군은 요즘 추위하지 않나요? 뜨겁고 긴긴 포옹과 뽀뽀를 보내오. 상냥하게 받아주시오.

중섭

〈추신〉

구상 형의 누이동생의 졸업 증명서는 잘 받았다고 알려 왔구려. 내일(10월 29일) 편지를 내려고 생각해보았지만 … 오늘 12시 지나 테레빈유가 떨어져서 거리로 나갔는데, 11월 1일부터 한국 국전國展이 개최된다고 내가 작년부터 금년 봄까지 있었던 통영의 공예가들이 출품 때문에 상경했기에, 오늘 그들을 만나 오랜만에 지난겨울의 일, 통영의 소식 등을 주고받으며 즐겼소.

그분들은 나를 염려하여(내가 부탁하지도 않는데) 겨울을

따뜻하게 지내라고 양피 점퍼를 선물해주었다오. 약간 추위 걱정하고 있던 참인데 최근 닷새 동안은 아주 따뜻하여 좋았지만 이제부터는 얼마간 춥더라도 걱정 없게 되었소. 문제가 없겠소. 기뻐해주시오.

나의 소중한, 끝없이 살뜰한 나만의 천사여. 아무리 작은 일이라도 나에게 있어서 제작하는 데 도움이 되는 하찮은 일도 당신에게 알리지 않고는 못 배기오. 약간 춥더라도 아니 호되게 춥더라도 하나도 걱정이 없소. 안심하기 바라오. 구 형의 노력으로 언제든 소품전이 끝나는 대로 당신들 곁으로 갈 수 있고 … 그래서 살뜰한 남덕 군의 생각으로 마음이 가득 찬 아고리 화공은 더욱더 힘을 내어 열심히 제작하고 있으니 … 안정과 건강에 유의하고 차분히 발가락 군과 얘기를 나누면서 기다려주오. 될 수 있는 대로 빠른 시일 안에 당신의 얼굴 사진, 아이들과 함께 있는 사진, 아스파라거스(나만의) 군의 사진 세 포즈쯤 지급으로 보내주기 바라오. 연달아 마음을 담은 편지를 보내지요. 5, 6일에 한 통은 꼭 편지를 주시오.

(잊지 말고요) 그럼 몸 성히….

중섭

나의 남덕 군에게

당신이 사랑하는 유일의 사람 아고리 군은 머릿속과 눈이 차츰 더 맑아져서 자신이 넘치고 넘쳐서 번쩍번쩍 빛나는 머리와 안광으로 제작, 제작-표현 또 표현을 계속하고 있다오. 한없이 살뜰하고 … 한없이 상냥한 … 오직 나만의 천사여, 더욱더 힘을 내어, 더욱더 올차게 버티어주시오.

기필코 화공 이중섭 군이 가장 사랑하는 현처 남덕 군을 행복의 천사로 높게 아름답게 널리 빛내어 보이겠소. 자신만만. 나는 당신들과 선량한 모든 사람을 위해서 참으로 새로운 표현을, 더없는 대표현을 계속하고 있소.

내가 가장 사랑하는 아내 남덕 천사, 만세 만세.

중섭

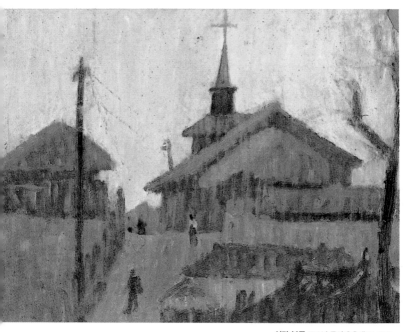

성당 부근 1955년 종이에 유채 34x46.5cm

언제나 내 가슴 한가운데서 끊임없이
나를 따뜻하게 해주고 격려해주는
나의 귀중한 오직 하나의 천사 남덕 군

건강하게 잘 있었나요. 아고리는 몸 성히 더욱더욱 컨디션이
좋아 마구 작품 제작에 열을 올리고 있소. 나 자신도 놀랄 만큼
작품이 잘 되어 감격으로 꽉 차 있소. 추위에도 굴하지 않고 새
벽부터 일어나 전등을 켜놓고 제작을 계속하고 있소.

내가 가장 사랑하는 사람! 상냥한 마음의 사람! 정성의 사람
이여!!

기쁜 마음으로 서둘러 서류를 만들도록 해주시오. 하루빨리
당신들과 같이 살고 싶소. 이번에야말로 반드시 일이 성취 되도
록 노력해주시오. '두드려라 그러면 열리리라.' 예수의 말이오.
하루에도 몇 번이나 몇 번이나 열광적으로 소중하고 더없이 귀
한 당신의 모든 것을 마음속으로 포옹하고 또 포옹하고 끝도
한도 없이 당신 생각만으로 하루 종일 꽉 차 있소. 빨리 만나고
싶어서 못 견디겠소. 세상에 나만큼 아내에게 이토록이나 열광
적으로 만나고 싶어서, 만나고 싶어서 … 머리까지 머엉해버립
니다.

판잣집 화실 종이에 수채와 잉크 26.8×20cm

끝없이 다정하고 상냥한 내 천사여!

빨리 서류를 내 주소로 보내주시오. 매일매일을 얼마나 기다리고 있는지 당신은 알고 있을 거요. 사진도 빨리 보내주시오. 작품을 만든다는 빙자로 발가락 군의 포즈 서넛쯤 보내주구려. 김인호 형의 카메라로 찍어간 내 사진(뒤 바위산에 가서 찍은 것)도 보내리다. 지금 아고리 군은 온통 사방에 늘어놓은 작품에 파묻힌 채 어질러진 방 한구석에서 당신과 아이들을 생각하면서 이 편지를 쓰고 있소. 자, 기운을 내어서 성과를 거둘 때까지 굴하지 말고 버티어갑시다. 멋진 사진을 보내주시오. 편지하시오.

중섭

[편지지 상하좌우에 뽀뽀라는 글자 60번]

나의 오직 하나뿐인 소중한 사람이여

나만의 사람, 마음의 사람인 남덕이여! 나는 당신의 편지와 그립고 그리운 아이들과 당신의 사진을 기다리고 있소. 지금은 싸늘하고 외로운 한밤중, 뼈에 스미는 고독 속에서 혼자 텅 빈 마음으로 있소. 그림도 손에 잡히지 않아 휘파람, 콧노래를 부르기도 하고, 때로는 시집을 뒤적이기도 하오. 당신의 편지가 늦어지는 걸로 보아 혹시 당신이나 아이들이 감기로 눕지나 않았는지요?

11월 8일에 부친 편지 이후, 통 소식이 없어(오늘이 11월 21일) 몹시 궁금하오. 억척으로 견디어 하루바삐 감기 따위는 쫓아버리고 건강하다는 반가운 소식 길게 써 보내주시오. 이렇게 소식이 뜸해지면 맥이 풀리오. 아고리 군은 그저 편하게 지내면서 제작을 하는 건 아니오. 어떤 고난에도 굴하지 않고 소처럼 무거운 걸음을 옮기면서 안간힘을 다해 제작을 계속하고 있소.

오직 하나의 즐거움, 매일 기다리는 즐거움은 당신에게서 오는 살뜰한 편지뿐이오. 당신의 편지를 받은 날은 그림이 한결 더 잘 그려지오. 정말 외롭구려. SOS … SOS … SOS … 하루빨

리 건강하고 다사로운 기쁨의 편지 보내주기 바라오. 오늘 밤은 이쯤에서 당신과 아이들의 건강을 빌면서 내일의 활기찬 제작을 위해 자야겠소.

내일은 태현, 태성에게 재미있는 그림을 그려 이 편지와 함께 보내겠소. 어서 길고 긴 반가운 소식과 당신의 사진을 보내 이 아고리 군으로 하여금 힘을 내게 해주시오. 나만의 사람, 나의 보배, 남덕 군 … 자, 살뜰하고 긴 뽀뽀를, 당신과 함께 있는 꿈을 꾸면서 잠자리에 들려 하오. 푹 자고 내일은 걸작을 그릴 작정이오. 힘을 내서 버텨봅시다.

자나 깨나 … 소중한 당신만을 사랑하고, 사랑하고, 열렬히 사랑하고, 무한히 사랑하고 … 지금은 잠시 떨어져 있다 해도 당신만을 가슴에 껴안고 따뜻한 호흡을 하고 있소. 나는 당신을 진정 사랑하오. 당신만을 사랑하오. 나의 가슴은 당신으로 꽉 차 있다오.

남덕아 … 빨리빨리 사진과 편지를 보내주오.

중섭

물고기와 노는 두 어린이 종이에 유채 41.8x30.5cm

나의 상냥한 사람이여

11월 28일자 편지 반갑게 받았소. 태현의 편지도 몇 번이고 되읽고 있소. 여러 가지로 마음 써주는 당신에게 깊이 감사하고 감사하오. 아고리 군은 앞으로 열흘쯤만 참으면 소품전을 열게 되오. 사진에 대한 건 잘 알았으니 너무 신경을 쓰지 마오. 여러 번 보내준 당신과 아이들의 사진을 많이 가지고 있어서 매일 보고 있으니까 그걸로도 충분하오. 이제부터는 아무것도 신경 쓰지 말고 5, 6일에 한 통씩의 편지만 부탁하오.

곧 애쓰던 소품전이 열리고 그러고는 이내 가게 될 게요. 기운을 내어 아이들 둘과 세 사람이 사이좋게 밝은 기분으로 기다려주구려. 소품전은 12월 중순경이 될 게요. 아무 생각 않고 제작에만 열중하고 있소. 요전의 편지는 아고리 군의 애교로 생각하고 버티어주오. 이제 조금만 견디면 최선을 다해 좋은 성과를 거두게 될 것이오. 당신의 편지 속에 "가까운 장래, 경우에 따라서는 편지 왕래가 안될는지도 모른다"고(신문을 보고) 걱정하고 있지만 설혹 편지 왕래가 안되더라도 소품전이 끝나면 이내 출발할 것이니 편지 왕래도 그렇게 필요하지는 않을 거요.

조금만 더 참고 견디면 대구에서의 소품전이 끝나는 대로 당

신과 아이들을 만날 수 있는 것이 확실하니 걱정 마시오. 그저 건강하게 기다려만주오. 나의 소중한 아스파라거스에게도 전해주구려.

그동안 서울은 추웠지만, 어제부터는 봄 날씨같이 따뜻해졌소. 더 추워져도 끄떡없으니 아고리를 굳게굳게 믿고 정신을 가다듬고 있어주기 바라오. 나는 당신이 보고 싶고, 당신의 그 훌륭한 모든 것을 힘껏힘껏 포옹하고 싶소. 오래오래 입 맞추고 싶을 뿐이오. 자, 나만의 신나는 천사, 다시없는 나의 상냥한 아내여. 건강하게 잘 견디어봅시다. 몇 번이고 몇 번이고 긴 뽀뽀를 보내오. 상냥하게, 따뜻이 받아주구려.

중섭

나의 최고 최대 최미의 기쁨
그리고 한없이 상냥한
오직 하나인 현처 남덕 군

잘 있었소? 나는 당신을 생각하는 마음으로 꽉 차 있소. 수속이 잘 안된다고 해서 속을 태우거나 초조해하지 마오. 소품전이 끝나면, 곧 구 형의 도움으로 가게 될 거요. 당신의 아름다운 마음이 동요하지 않도록 해주기 바라오. 하루 종일 제작을 계속하면서 남덕 군을 어떻게 해서 행복하게 해줄까 … 하고 그것만을 마음속에서 준비하고 있다오.

나의 소중하고 소중한 멋진 천사 남덕 군, 힘차게 … 마음을 더욱 밝고 건강하게 가져주오. 이제 얼마 안 있어 살뜰한 당신의 마음과 아름다운 당신의 전부를 포옹할 수 있는 기쁨을 생각하면 아고리는 만족해서 마음속으로 혼자 싱글벙글 웃고 있다오.

사람들은 아고리가 제 아내만을 생각하고 있다고 여길지도 모르지만, 아고리는 당신과 같은 사랑스러운 아내와 오직 하나로 일치해서 서로 사랑하고, 둘이 한 덩어리가 되어 참인간

물고기, 게와 노는 네 어린이 1951년 무렵 종이에 유채 36x27cm

이 되고, 차례차례로 훌륭한 일(참으로 새로운 표현과 계속해서 대작을 제작하는 것)을 하는 것이 염원이오. 자기가 가장 사랑하는 소중한 아내를, 진심으로 모든 걸 바쳐 사랑할 수 없는 사람은 결코 훌륭한 일을 할 수 없소. 독신으로 제작하는 사람도 있지만, 아고리는 그런 타입의 화공은 아니오. 자신을 올바르게 보고 있소. 예술은 무한한 애정의 표현이오. 참된 애정의 표현이오. 참된 애정이 충만함으로써 비로소 마음이 맑아지는 것이오. 마음의 거울이 맑아야 비로소 우주의 모든 것이 올바르게 마음에 비치는 것 아니겠소? 다른 사람은 무엇을 사랑해도 상관이 없소. 힘껏 사랑하고 한없이 사랑하면 되오. 나는 한없이 사랑해야 할, 현재 무한히 사랑하는 남덕의 사랑스러운 모든 것을 하늘이 점지해주셨소. 다만, 더욱더 깊고 두텁고 열렬하게, 무한히 소중한 남덕만을 사랑하고, 사랑하고 또 사랑하고 열애하고, 두 사람의 맑은 마음에 비친 인생의 모든 것을 참으로 새롭게 제작 표현하면 되는 것이오. 나의 아스파라거스 군(발가락 군)에게 몇 번이고 몇 번이고 살뜰한 뽀뽀를 보내오. 한없이 부드럽고 나긋한 나만의 아스파라거스 군에게 따뜻한 아고리의 뽀뽀를 전해주구려. 나만의 소중한 감격, 나만의 아스파라거스 군은 아고리를 잊지나 않았는지요? 어디 물어보고 답장을 자세하게 써 보내주시오.

태현 군, 태성 군, 아스파라거스 군, 남덕 군 모두 감기에 들지 않도록 조심들 하시오. 아고리는 더욱더 기운차게 열심히 제작을 계속하고 있소. 안심, 안심, 기뻐해주시오. 자, 나만의 소중하고 소중하고 또 소중한, 한없이 착한 오직 유일한 나의 빛, 나의 별, 나의 태양, 나의 애정의 모든 주인인 나만의 천사, 가장 사랑하는 현처 남덕 군, 건강하게 기운을 내주오. 아스파라거스 군이 춥지 않도록 두텁고 따뜻한 옷을 입혀주오. 그렇지 않으면 다음에 아고리가 화를 낼 거요. 화를 내면 무서워요.

　남덕 군, 태현 군, 태성 군, 세 사람만이 볼을 맞댄 얼굴 사진을 보내주시오. 이것은 어진 아내 남덕이와 대화공 이중섭 군의 연애 시절의 사진이오. 진정 올바른 남덕, 중섭 만세, 만세! 남덕 군의 표정 그대로의 한없이 착한 표정, 진정이 깃든 애정이 보이지 않소? 중섭은 어진 남덕의 통통한 손을 잡고 대제작을 머리로 그리고 있소. 태현, 태성이한테도 보이고 아빠와 엄마라고 이야기해주구려. 천천히 학습원장님한테 입국 허가가 나오도록 노력해보시오. 성과가 있으면 알려주오. 꼭 아스파라거스 군이 아고리를 잊지 않았는지 물어보고 답장 주기 바라오. 남덕의 얼굴만 나온 큰 사진을 하나 보내주시오.
　나의 상냥한 사람이여. 참으로 나만의 아스파라거스 군의

사진이 아고리는 보고 싶소. 빨리 부탁하오.

　나의 유일하고 한없이 착한 진정한 사람, 나의 가장 큰 기쁨인 아름다운 남덕 군, 언제나 당신만을 마음에 가득 채우고 제작하고 있는 대화공 중섭을 확신하고 도쿄 제일의 자랑과 보람을 가지고 마음 밝게 건강하여주오.

　　　　　　　　　　　　　　　　　　　　　중섭

파란 게와 어린이 종이에 유채 30.2x23.6cm

나의 가장 사랑하는 사람, 멋진 나의 남덕 군

새해가 밝았구려. 좋은 일 많이 바라오. 누상동에서 나온 뒤 작품전 때문에 여기저기 바빠 편지를 못내 미안했소. 이달(1월) 18일부터 백화점 4층 미도파 화랑에서 27일까지 이중섭 작품전*을 열기로 되었소. 미도파 화랑 사용료도 이미 지불하고 일주일 뒤에는 드디어 작품전을 열게 되었소. 포스터는 유강렬 형이 맡아주어 오늘 인쇄에 들어가오. 목차와 안내장은 김환기 형이 맡아서 진행시키고 있고요. 만사는 잘 되어가고 있소. 그저 기쁜 마음으로 기다려주시기 바라오.

태현, 태성이에게는 그동안 아빠가 바빠서 편지를 못했다고 잘 타일러주구려. 이번의 소품전이 끝나면 충분히 태현, 태성이에게 자전거를 사줄 수 있을 테니까 착하게 기다리라고 전해주시오. 어머님과 당신 언니에게도 안부 전해주고 책방의 돈도 충분히 갚을 수 있게 될 테니 마음 놓고 기다려주시오. 작품전이 끝나면 곧 수금을 마치고 대구로 갈 작정이오. 그럼 바빠서 이쯤에서 나가봐야겠소. 만사가 이렇게 잘 되어가는 것은 오직 나의 남덕 군의 진심 덕분이라고 믿고 힘껏 뛰겠소. 답장 고대하오.

〈추신〉

한 달 이상 판사 이광석 형 댁에 신세를 지고 있소. 회신을 보
낼 때에는 한국 서울시 서울고등법원 내 이광석 판사 기부寄付
이중섭으로 하고, 광석 형의 부인 이름은 영자이오. 자형慈兄과
형수는 중섭 군에게 딴 방 하나를 내어주고 불을 때고 두꺼운
이불과 세 끼마다 맛있는 음식을 … 신경을 써주어서 불편 없이
제작에 열중하고 있소. 반드시 이광석 형과 형수에게 당신이 감
사하다는 편지를 꼭 내주시오.

중섭

* 1955년 1월 18일부터 27일까지 서울 미도파 화랑에서 열린 개인전. 유화 41
 점, 연필화 1점, 은종이 그림을 비롯한 소묘 10여 점이 전시되었다.

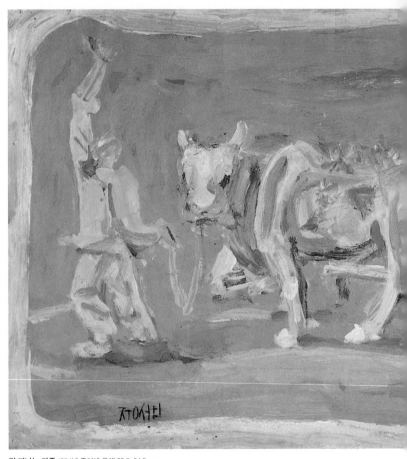

길 떠나는 가족 1954년 종이에 유채 29.5x64.5cm

나의 살뜰하고 소중한 사람 남덕 군

그 후 잘 있는지요? 수금 때문에 오늘까지(20일) 뛰어다녔소. 거의 수금이 되었소. 나머지 그림 값은 … 대구에 가서 작품전을 열어서 … 거기서 작품전이 끝나면 곧 상경해서 수금을 할 생각이오.

오늘은 오래간만에 이광석 형 댁으로 돌아갔소. 2, 3일 중에 소머리를 한 장 그려서 친구에게 주고, 곧 출발할 생각이오. 대구에 가면 하숙을 정해서 곧 구상 형과 이기련 대령과 세 사람이 작품전을 준비해서 하루라도 빨리 전람회를 열 생각이오.

내가 가장 사랑하는 아내, 끝없이 소중한 남덕 군, 몸 건강히 힘을 내어 크게 기대해주시오. 당신의 편지가 고등법원에 와 있는 것을 이광석 형이 잊어버리고 가져오지 않았다는 겁니다. 내일 광석 형이 고등법원에서 돌아올 때에 갖다준다고 합니다. 내일 21일 월요일 저녁때에 당신의 반가운 소식을 받게 될 게요. 회장을 찍은 사진이 60장이나 더 되는데 미야 사진관 주인 박준섭 씨에게 부탁을 해놨습니다만, 아직 되질 않았다는군요. 24일경 대구로 떠날 때에 사진 갖고 가서 대구서 부치기로 하지요.

가족에 둘러싸여 그림을 그리는 화가 은종이에 유채 10x15cm

내 생명이요 기쁨인 소중한 사람! 내내 아무 일도 걱정 말고 건강하게 태현, 태성이와 함께 기다려주시오. 아고리 군은 자신 만만하게 버티고 있소. 영진 군이 그리로 보낸 신문평 이외에도 몇 가지 신문이 입수됐으니 대구에 가서 보내드리리다. 현대 문학이라는 문학잡지에도 평이 실려 있소. 기뻐해주시오.

내가 가장 사랑하는, 엄청나게 귀여운 소중하고 소중한 사람! 조금만 더 참으면 되오. 우리 서로 더욱더욱 힘을 냅시다. 태현이와 태성이에겐 꼭 자전거 한 대씩 사주겠다고 분명히 일러주시오. 아빠가 대구에 갈 준비와 수금하는 일로 바빠서 편지를 쓸 수가 없으니 4, 5일 후에 대구에 가서 태현이, 태성이에게 편지 쓰겠다고 전해주시오.

그럼 몸 성히 힘을 내어 기다리시오. 소중한 몸을 더욱더욱 소중히 해서 기다려주시오. 발가락 군에게도 뽀뽀를 보냅니다.

중섭

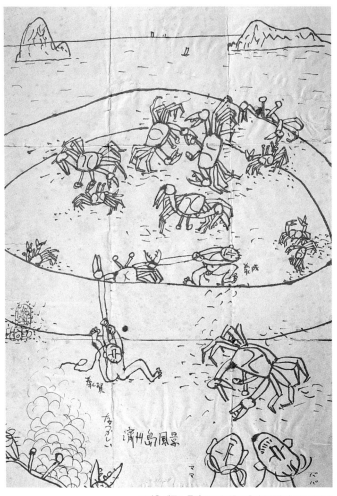

그리운 제주도 풍경 1954년 전후로 추정 종이에 잉크 35x24.5cm

내가 가장 사랑하고 귀여워하는
오직 하나의 소중한 남덕 군

대향은 매시 매분 귀여운 당신의 편지를 기다리고 있소.
대구에는 아래의 주소로 편지를 보내주시오.

경상북도 대구시 영남일보사
구상 선생편 이중섭

자, 조금만 참으면 되오.
더욱더 우리 네 식구 의좋게 버티어봅시다.
오늘 아침, 이광석 형의 카메라로 찍은 사진이 나왔기에 보내오.
회장에서 찍은 광석 형의 두 아이들이오. 아고리 군은 친구의 외투를 빌려 입어서 어깨가 좁아 보이오. 우습소? (이광석 형과 형수에게 보낸 감사의 편지 고맙소. 중섭)
이번의 답장은 대구의 구 형 주소로 부탁하오.

중섭

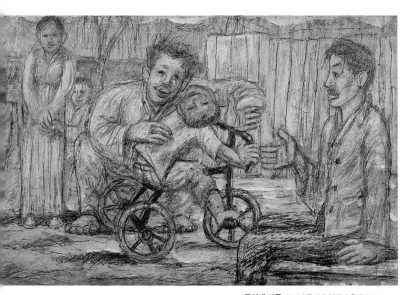

구상네 가족 1955년 종이에 연필과 유채 32x49.5cm

나의 소중한 남덕 군

11월 24일, 12월 9일에 부친 편지 고마웠소. 대구, 서울의 여러 친구의 정성어린 보살핌으로 이젠 완전히 건강을 되찾아, 이제 일주일쯤 뒤에는 성 베드로 병원에서 퇴원하게 되오. 안심하기 바라오. 너무나 그대들이 보고 싶어 무리를 한 탓이라고 생각하오. 당신 혼자 태현, 태성이를 데리고 고생하게 해서 면목이 없구려. 내 불민함을 접어 용서하시오. 요즘은 그림도 그리며 건강하게 지내고 있으니 걱정일랑 마시오. 4, 5일 후엔 하숙을 정해서, 당신과 아이들에게 그림을 그려 보낼 생각이오. 기대하고 기다려주시오.

건강에 주의하고 조금만 참고 견디시오. 도쿄에 가는 것은 병 때문에 어려워졌소. 도쿄에서 당신과 아이들이 이리로 올 수 있는 방법과, 내가 갈 수 있는 방법을 피차에 서로 모색해서 빠르고 완전한 방법을 취하기로 합시다. 이리저리 알아보고 다시 연락하겠소. 그럼 건강한 소식 기다리오.

중섭

* 이중섭이 쓴 마지막 편지. 서울과 대구에서 전람회를 열었지만 경제적 성과는 보잘것없어 이중섭은 실의에 빠졌다. 게다가 영양 부족이 겹쳐 신경 쇠약 증세까지 일으켰다. 보다 못한 친구 구상이 이중섭을 대구 성가 병원에 입원시켰고, 이후 이광석이 자신의 집으로 데리고 왔다. 그러나 곧 이광석이 미국으로 연수를 떠나게 되어 수도육군병원으로 옮겼고, 다시 한묵의 주선으로 삼선동의 성 베드로 병원으로 가게 된 것이다.

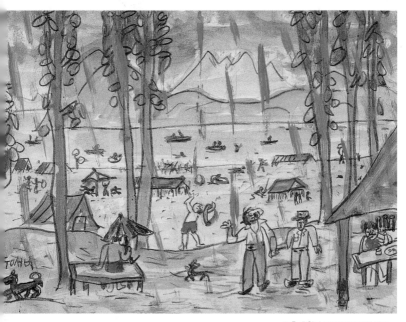

동촌 유원지 종이에 유채 19,2x26,5cm

돌아오지 않는 강 1956년 종이에 연필과 유채 20,2x16,4cm

치열 형*

편지 반갑게 받았습니다. 무엇보다 무사히 가신 것 기쁜 일입니다. 어머님, 아주머님, 애기들, 치호 형, 다들 몸 깨끗하실 줄 믿습니다. 형은 행복하십니다. 좋은 어머님을 모시고 아주머님과 함께 애기들을 데리고 … 맘껏 삶을 즐겨주십시오. 북에 계신 제 어머님은 목이 쉬어서 힘든 목청으로 제 조카들 이름을 부르고 계신지. 맘이 무죽해집니다요.

치열 형, 제가 할 수 있는 것은, 멀리 계신 어머님 앞에 드릴 수 있는 정성은 … 그림 그리는 것뿐입니다. 절반은 살아온 우리가 … 나머지 절반은 사람답게 살고 싶습니다. 친형님같이 지도하시고 돌보아주시는 형에게 … 항상 감사합니다. 수일 전부터 조금씩 그리고 있습니다. 그새 서울 와서 줄곧 놀았더니 아직 맘이 완전히 가라앉지가 않습니다. 3, 4일 전에 도쿄에서 남덕의 편지가 왔습니다. 잘 있다 하니 치열 형께서도 기뻐해주십시오. 아주머님하고 치열 형하고 얼마나 행복하십니까. 원산에 최상복 형도 생각납니다. 죽지 않고 살아 있어주면 머리가 희어서라도 만나 같이 살 수 있겠지요. 이창옥 형은 아직 깽깽이를 켜는지요. 술 마시면 형과 나를 생각할까요. 그 착한 창옥의

늙으신 모친께서도 … 수일 전에 집 문에 편지 받는 함을 만들었습니다. 형이 와 보시면 웃으실 것입니다. "166의 10 이중섭께 오는 편지는 이 함에 넣어주십시오"라고 써 붙였더니 편지 잘옵니다. 늘 편지 주십시오.

3, 4일 전부터 뒷산에 올라 숲 속을 찾아 혼자 목욕을 합니다. 선선해지기 전에 어서 오셔서 같이 목욕 안 하실렵니까. 형하고 아주머님하고 … 찍은 사진이나 한 장 보내주시구려. 보고 싶지 않을지 모르나 … 히히 … 주인 부처를 벽에다 모시고 아침마다 감사합니다. 주인님 … 인사를 드려야지요. 저도 사진을 부치겠습니다. 집 잘 지키나 … 웃고 보시라고요. 내내 몸 튼튼하시어서 편지 주십시오. 어머님, 아주머님, 치호 형, 문안의 인사 전해주십시오. 오늘 사무실에 나가보겠습니다. 안심하십시오. 이 대통령이 미국 가실 때 제 작품을 사 가지고 가셨습니다.

* 원산 선배인 정치열을 말함. 이중섭은 1954년에 그의 서울 누상동 이층집 이 층에서 작업을 하며 신세를 지기도 했다. 이 편지는 이중섭이 유일하게 한글로 썼다.

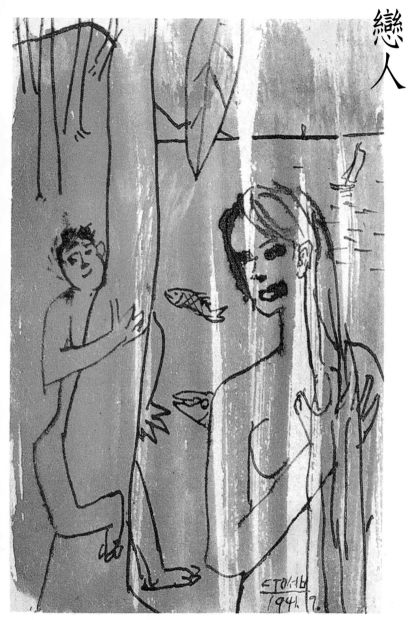

연인 1940-1943년 이중섭이 마사코에게 그려 보낸 사랑의 그림엽서들

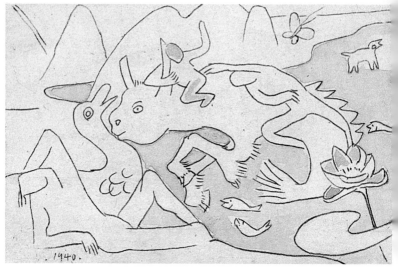

반우반어 1940년 말 종이에 먹지로 베껴 그리고 수채 9x14cm

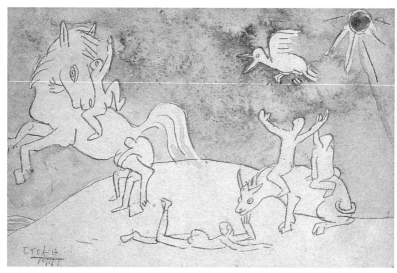

말과 소를 부리는 사람들 1941년 3월 30일 종이에 먹지로 베껴 그리고 수채 9x14cm

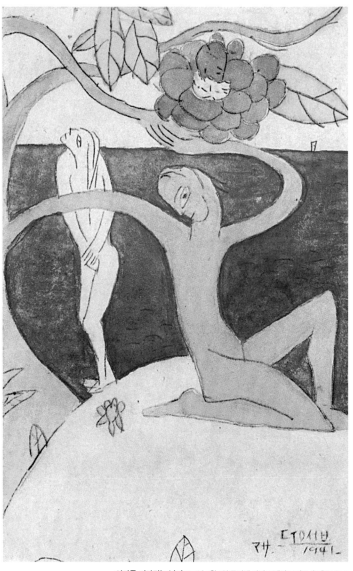

여자를 기다리는 남자 1941년 4월 2일 종이에 먹지로 베껴 그리고 수채 9x14cm

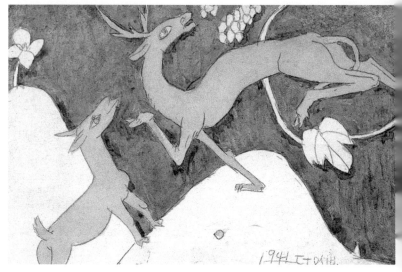

두 마리 사슴 1941년 4월 24일 종이에 먹지로 베껴 그리고 수채 9x14cm

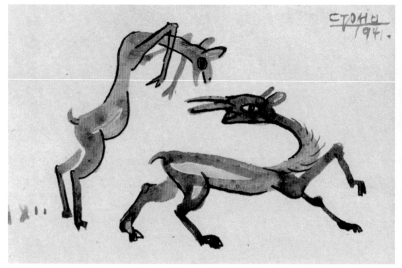

두 마리 동물 1941년 5월 20일 종이에 과슈와 잉크 9x14cm

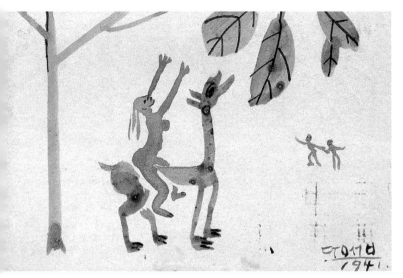

나뭇잎을 따려는 여자 1941년 5월 15일 종이에 수채와 잉크 9x14cm

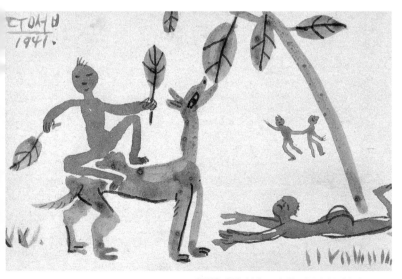

나뭇잎을 따주는 남자 1941년 5월 16일 종이에 수채와 잉크 9x14cm

소와 여인 1941년 5월 29일자 소인 종이에 먹지로 베껴 그리고 수채 9x14cm

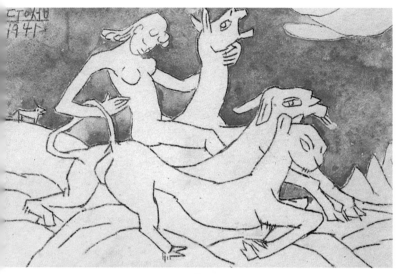

야수를 탄 여자 1941년 6월 2일 종이에 먹지로 베껴 그리고 수채 9x14cm

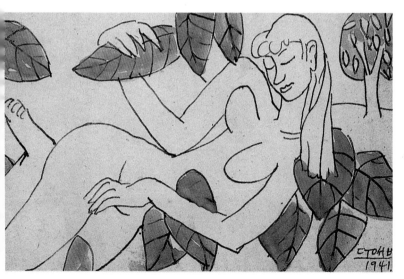

누워 있는 여자 1941년 6월 3일 종이에 먹지로 베껴 그리고 수채 9x14cm

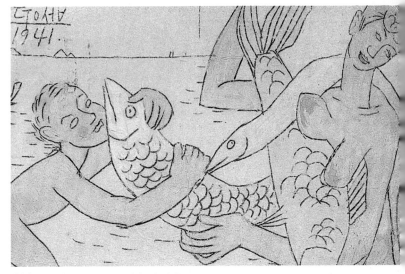

바닷가 1941년 6월 12일 종이에 먹지로 베껴 그리고 수채 9x14cm

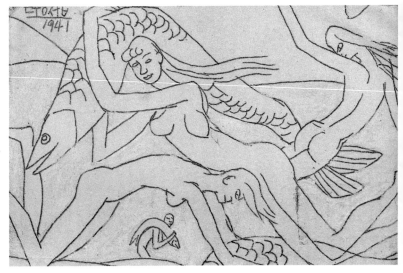

바닷가 종이에 먹지로 베껴 그리고 수채 9x14cm

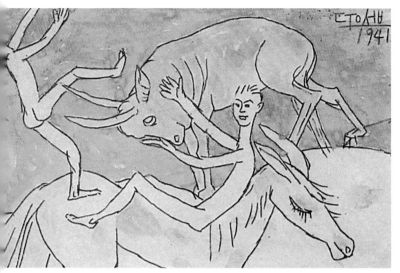

말 탄 남자를 뿔로 쳐내는 소 1941년 6월 13일 종이에 먹지로 베껴 그리고 수채 9x14cm

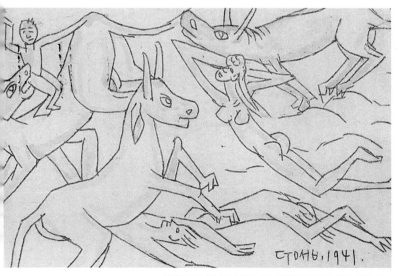

날아오르는 여자 1941년 6월로 추정 종이에 먹지로 베껴 그리고 수채 9x14cm

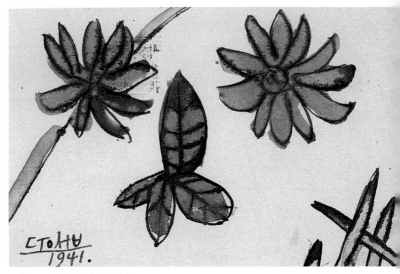

토끼풀 1941년 6월 19일 종이에 수채와 잉크 9x14cm

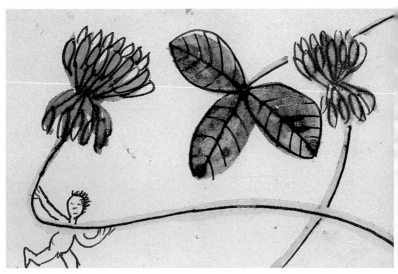

토끼풀 1941년 6월로 추정 종이에 수채와 잉크 9x14cm

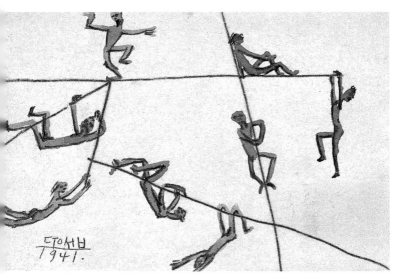

서커스 1941년 7월 4일 종이에 먹지로 베껴 그리고 수채 9x14cm

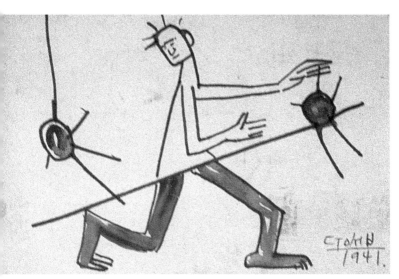

저울질하는 사람 1941년 7월 7일 종이에 수채와 잉크 9x14cm

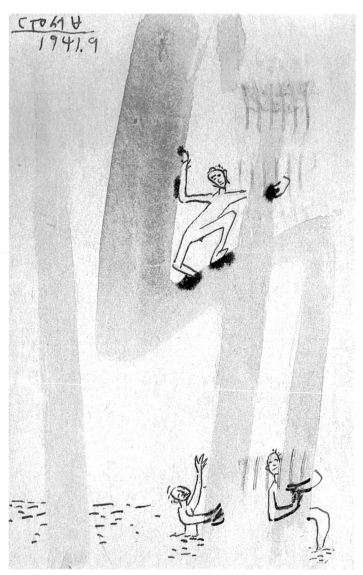

물놀이하는 아이들 1941년 9월 9일 종이에 수채와 잉크 9x14cm

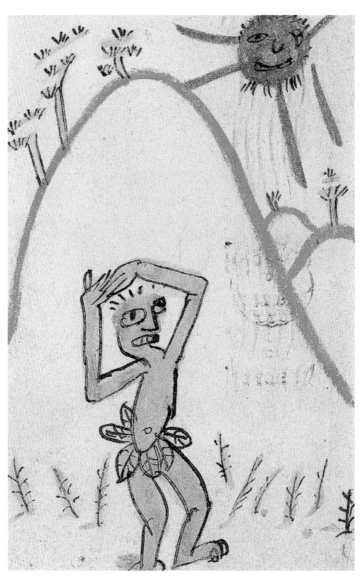

해를 불평하는 사람 1941년 9월 22일 종이에 크레용과 잉크 9x14cm

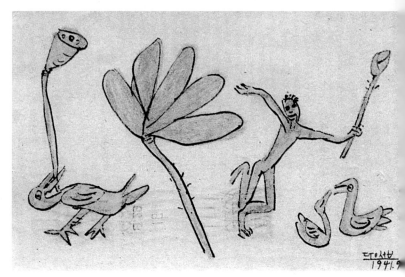

연꽃밭의 새와 소년 1941년 9월 28일 종이에 크레용와 잉크 9x14cm

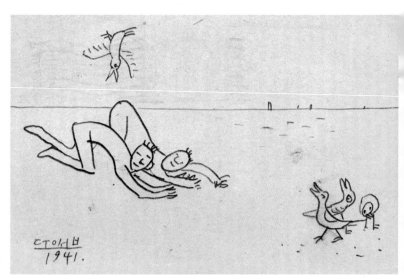

바닷가에서 물새와 노는 소년들 1941년 10월 21일 종이에 잉크 9x14cm

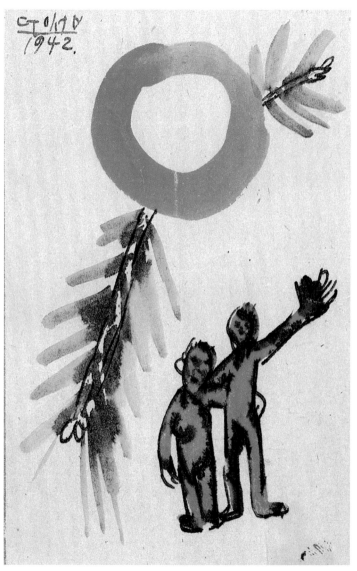

새해 인사 1942년 1월로 추정 종이에 수채와 잉크 9x14cm

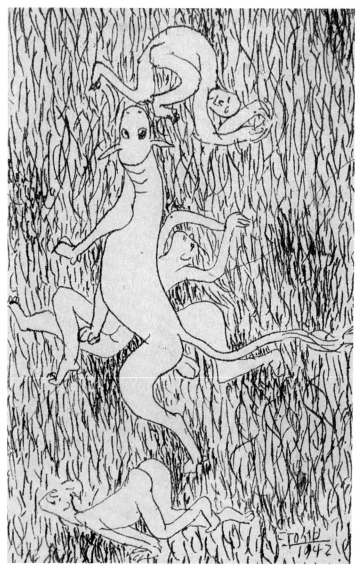

사람을 치는 소 1942년 8월 8일 종이에 잉크 9x14cm

2_

나의 사랑하는 소중한 아고리

나의 사랑하는 소중한 아고리

마음에 맺힌 긴 편지 두 통 함께 보았습니다. 당신의 힘찬 애정을 전신에 느껴, 남덕은 마냥 기뻐서 가슴이 가득했습니다. 이렇게까지 사랑을 받는 나는 온 세상의 누구보다도 가장 행복합니다. 이것만 있으면 아무것도 두려울 것이 없습니다. 충분합니다. 아무것도 바라지 않습니다. 이제까지 이런 당신의 기분도 모르고 걸핏하면 거역하고 화를 내고 멋대로 굴어서 얼마나 당신을 실망시켰는지, 그것을 생각하면 부끄러움과 미안한 생각에 쥐구멍이라도 찾고 싶습니다. 제 일만 생각하고 나쁜 것은 모두 당신의 탓으로 돌렸으니 말입니다. 죄송하고 미안합니다. 용서해주세요.

어리석은 남덕은 지금 이렇게 헤어지고 나서야 비로소 저 자신이 얼마나 당신을 필요로 하는지, 얼마나 깊이깊이 몸과 마음을 다해서 당신을 사랑하고 있는가를 절실히 깨달았답니다. 하지만 늦지는 않았습니다. 이제부터는 더 길고 희망에 가득 찬 장래가 우리 앞에 있지 않나요? 굳게굳게 맺어져서 어떠한 장애에도 굽히지 말고, 하늘이 우리에게 내려준 길을 오롯이 나아갑시다.

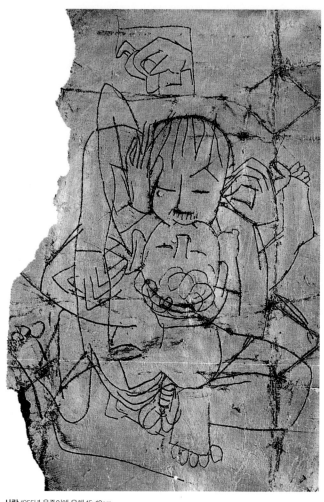

사랑 1955년 은종이에 유채 15x10cm

그리운 사진 정말정말 고맙습니다. 몇 달 만에 뵙는 사랑하는 아고리의 얼굴, 기뻐서 정신없이 입 맞추었습니다. 내가 좋아하는 멋있는 입술, 그러나 눈에 힘이 없어 보이고 두 뺨도 여위어 보이네요. 요즘의 식사 상태는 어떤지요. 역시 하루에 한 번 아니면 겨우 두 번 잡숫는 게 아닌가요? 너무나도 오랫동안의 영양 부족과 그보다 더 심각한 마음고생, 더구나 요즘은 마 씨의 건으로 한층 더 마음이 괴로우실 텐데 그런 일로 해서 얼마나 심신이 고달프시겠어요? 오직 가슴이 메일 뿐입니다. 걱정입니다. 이곳에 오시는 일은 기일 문제니까 언젠가는 해결이 되겠지요. 그보다도 소중한 것은 건강입니다. 한번 건강을 잃으면 좀처럼 돌이킬 수 없습니다. 제발 부디 조심해주세요. 남덕과 귀여운 아이들을 위해서 제발 세심한 주의를 다해서 버티어주세요.

편지 회답이 좀 늦어졌습니다. 아마 이상하게 생각하셨겠지요. 사실은 나흘 전에 구게누마에 사는 친구에게 아이들을 데리고 갔다가 오늘, 그것도 이제 막 돌아온 참입니다. 당신도 아마 기억하시겠지요. 여학교 친구로 약간 매부리코를 한, 일본옷이 잘 어울리는 예쁘장한 친구, 마부치 상과 같이 제게는 둘도 없는 좋은 친구입니다. 그 집에서 비닐 조화 강습회를 이틀

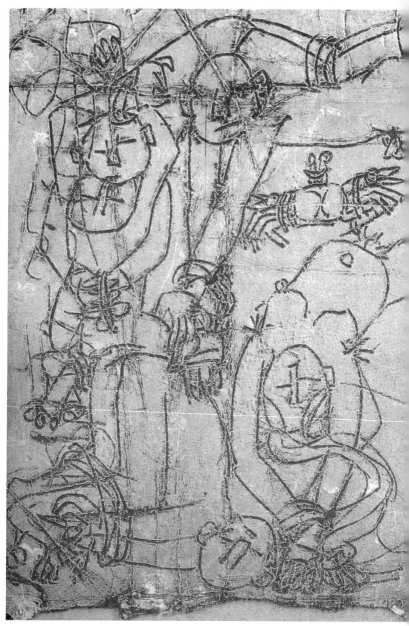

묶인 사람들 1952년 무렵 추정 은종이에 유채 8.5x15cm

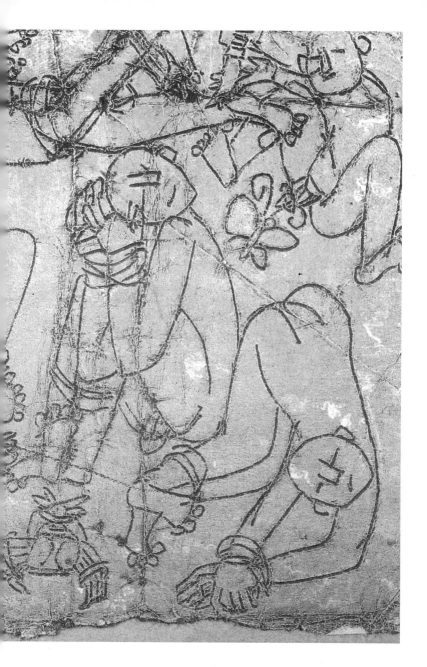

동안 연다고 꼭 오라고 해서 갔다 온 겁니다. 그전부터도 놀러 오라고 여러 번 말이 있었지만 당신 일이 결정된 것도 아니고, 어쩐지 내키지 않아 한 번도 찾아가지 않았습니다.

　요즘 내가 마 씨의 건으로 우울한 얼굴을 하고 한숨만 쉬고 있으니, 어머니가 아무리 걱정을 한다고 안 될 일이 되는 건 아니니 바람도 쐴 겸 다녀오라고 그러면서 당신 대신 조화를 배워 와달라고 하시기에 마침내 가게 된 겁니다. 오다큐[전철]로 에노시마의 하나 못미처 구게누마 해안입니다. 아주 마음씨 고운 친구로 바깥주인도 원만하고 둘 다 철저하게 욕심이 없고, 전혀 허식이라고는 없는 재미난 생활을 하고 있습니다. 내가 강습을 받고 있는 동안 아이들은 뜰에서 정신없이 놀고 있었고, 다음날은 다들 가타세의 유원지로 놀러 갔습니다. 지금까지 그림책으로만 보았던 비행 탑이며 장난감 같은 조랑말과 기차들을 타고 아이들은 좋아 날뛰며 둘 다 흥분해서 어쩔 줄을 몰랐습니다.

　제 친구는 바깥주인이 박봉이어서 양재洋裁로 맞벌이를 하고 있지만 아무리 밤 한 시 두 시까지 일을 해서 고달플 때도 일절 불평을 하는 법이 없고, 자기는 일 년 내내 단벌 옷으로 지내면

서도 남을 위해서는 아까워하지 않고 무엇이건 척척 내주는 그런 성품입니다. 그런데도 언제나 활달하고 재미있게 살고 있습니다. 다녀와서 참 잘 갔다 왔다는 생각이 들었습니다. 아이들도 아주머니가 열심히 맛있는 음식을 해주는데다 도쿄에서는 마루에 발자국을 냈느니 창문을 뚫었느니 해서 야단을 맞지만, 무엇을 해도 멋대로이고 아무런 구애가 없어서 돌아가고 싶지 않다는 것입니다. 태성이는 유원지가 퍽이나 마음에 들었는지 집에 돌아와서도 비행 탑을 타러 간다고 떼를 쓰면서 울고 들어오지를 않았습니다.

그 친구와 그 근처에 사는 어머니가 천천히 쉬었다가 가라고 했지만, 당신의 편지가 기다리고 있을 것만 같아 마음은 집으로만 쏠려 한시라도 빨리 돌아오고 싶었습니다. 돌아와보니 아니나다를까 당신의 편지가 두 통이나 책상 위에서 기다리고 있었습니다. 그래서 부랴부랴 답장을 쓰고 있는 겁니다. 나는 당신이 오면 무엇이건 하지 않으면 안 되겠지만 구게누마의 그 친구의 일이 몹시 바쁘다고 하니 우리도 그리 가서 함께했으면 좋을 듯합니다. 겨울은 따뜻하고 여름은 시원하니 건강을 위해서도 아주 좋은 곳입니다. 나도 건강이 많이 좋아졌습니다. 게다가 당신의 편지와 사진이 더욱더 기운을 불어넣었습니다. 부디 안심하시기 바랍니다.

은종이 그림 15x10cm

또 곧 편지하겠습니다. 하루빨리 오게끔 서둘러주세요. 밤에
는 당신의 사진을 안고 함께 자겠습니다.

<div align="center">

진정으로 사랑하는 당신의 아내 남덕

4월 27일

</div>

나의 소중하고 사랑하는 아고리

어제와 오늘 계속해서 편지를 받고 그 기쁨에 얼마나 가슴이 두근거리며 읽었는지요. 한 달 이상이나 소품전이 연기된 건 상상도 못하고 있었습니다. 무리하게 서둘러 빨리 여는 것보다 충분히 준비를 해서 좋은 시기에 하는 편이 훨씬 더 성공하리라 믿습니다. 하여간 당신의 신상에 아무런 사고가 없었던 것을 알고 정말 안심했습니다. 좋은 날씨를 만나 되도록 많은 사람이 와주었으면, 그리고 압도적으로 성공리에 끝났으면 하고 바랍니다.

이곳도 이제 장마철로 접어들어 아침부터 찌푸렸는데 이제는 부슬부슬 비가 내리고 있습니다. 올해는 장마가 빨리 들어 여름도 일찍 온다고 합니다. 당신이 이곳에 오시는 것은 역시 작년과 같은 무렵이 될는지요? 배는 언제든 탈 수 있는 건지요? 또 요전번 배는 너무 작고 낡아 염려가 되었습니다만, 이번에 당신이 오실 때는 도쿄 역까지 마중을 나가게 되겠지요. 그것은 그때의 일이니, 그동안에 또 의논하기로 합시다.

태현이가 아빠 편지를 얼마나 기뻐하는지요. "그림은 아직 안 오나"하고 몹시 기다리고 있습니다. 태성이까지도 "아빠에게

편지를 쓴다"고 야단입니다. 제 이름자와 아빠라는 글자는 안 보고도 쓸 수 있지만, 편지투는 내가 쓴 것을 보고 겨우겨우 쓰겠지요. 태현이는 입학 전에는 가나다라도 잘 못 읽고 못 쓰던 것에 비하면 상당히 좋아졌지만, 산수 쪽은 아직 어설퍼서 나도 보아주는 데 애가 탑니다.

요전에 아이들은 미국인 가족들을 따라 워싱턴 하이츠(요요기의 미국인 거주지)의 아이들 파티에 갔습니다. 안주인은 명랑하고 붙임성이 있는 좋은 분으로 전형적인 선량한 미국인입니다. 아이들을 아주 귀여워해줍니다. 얼굴만 보면 머리를 쓰다듬거나 뺨을 맞대거나 해서 아이들도 "미국인 마마 참 좋다"고들 합니다. 외지 생활인 데다 군인 가족들과의 교제도 있고 해서 거의 매일같이 외출하기 때문에 아이들을 돌볼 새가 없어 메이드에게만 맡겨둔다는데 개구쟁이 장난꾸러기 바비도 아빠 엄마가 하는 말을 고분고분 잘 듣는다니 기특하지요?

참, 바비와 우리 태성이가 무언가 장난거리를 찾아내서는 매일같이 법석을 떱니다. 요전 날은 둘이서 발가벗은 채 도망쳐 담장 위에 올라가서, 야단을 치면 "유어 나이스 걸"인지 무엇인지 능청맞은 소리를 하면서 "미안해요"로 끝내고 맙니다. 어제

게와 물고기가 있는 가족 은종이에 유채 8.5x15cm

는 또 성냥을 꺼내서 제 아빠에게 단단히 엉덩이를 맞았답니다. 그래도 성질은 아주 착해요. 아마 엄마를 닮았는지 예쁘고 귀염성스러워서 하나도 밉지가 않습니다. 태현이와는 아주 사이가 나빠 걸핏하면 서로 싸웁니다. 친구가 와서 모처럼 사이좋게 카드 놀이를 하고 있을 때도 바비가 뛰어들어 휘저어버리곤 하니까요. 바비는 몸집이 좋아서 정말 주먹으로 가슴팍을 치거나 하면 곁에서 보기에도 조마조마합니다.

태현이는 학교에서 꽤나 인기가 있어요. 더구나 여자아이들이 좋아한다나요. "태현아 놀자"면서 여자아이들이 놀러 오곤 하지요. 오늘도 가방을 방에 내던지고는 어디론지 친구들과 함께 놀러 나가버렸어요. 태현이의 온순한 성품을 모두 좋아하는가보지요? 그럼 소품전 얘기며 뭣이건 많이많이 적어 보내주세요. 무엇보다도 먼저 당신의 제작 의욕이 왕성한 데는 머리가 숙여지지 않을 수 없습니다. 제게 있어서 그 이상의 기쁨이 없고 그 이상의 약도 없습니다. 마음으로부터 우리 아고리의 장래를 기대하고 있습니다.

아고리 만세. 그리고 왕창 기운을 내세요.

5월 28일
당신의 남덕

나의 가장 사랑하는 아고리

날씨가 꽤나 추워졌습니다. 소품전도 가까워졌으니 아마 바쁜 나날을 보내고 계시겠지요. 그렇다고 해도 너무 무리는 하지마세요. 부디 식사나 수면에 조심해서 몸을 소중히 해주세요. 나도 요 3, 4일 두통이 나고 식욕도 없고 무엇을 해도 신통치 않아 당신에게 보내는 편지가 좀 늦어졌습니다. 실은 작년 겨울만 해도 몸져누워 있어 외투가 필요 없었습니다. 하지만 올해는 아이들의 학교니 교회니 해서 때때로 외출하는 일이 잦을 것 같아 아무래도 크리스마스까지는 장만해야겠기에 언니와 여기저기 값싸고 쓸만한 것이 없을까 해서, 추운 날씨에 얇은 옷차림으로 돌아다닌 탓에 피곤과 감기가 겹친 모양입니다. 그날은 돌아와서 곧 잤지만 그 뒤로는 별로 컨디션이 좋지 않습니다.

오늘 아침에는 좀 기분이 나은 듯하길래 이렇게 편지를 쓰고 있습니다. 한 2, 3일 지나면 기운을 차려서 외투도 내 손으로 만들게 되겠지요. 그새 날씨가 따뜻해서 겨울 준비를 서둘지 않았다가 갑자기 추워져서 아이들의 옷가지를 꾸려 맞추느라고 꽤나 바쁜 나날을 보냈습니다. 당신의 소품전은 크리스마스 전후라고 했는데 지금쯤 확실한 날짜와 장소가 정해졌겠지요.

은종이 그림

25일은 아이들 교회의 크리스마스이고, 19일은 어머니가 나가시는 교회의 크리스마스입니다. 집에서도 작은 트리를 장만해서 교회의 신학교 학생들을 불러서 함께 지내자고 어머니가 벼르고 있습니다. 아이들이 좋아하겠지요. 프레젠트로 장난감 권총과 책을 사준다고 약속했습니다. 둘이는 크리스마스날 찬송가를 부르게 되어 있습니다. 태성이는 그런대로 괜찮다고 치고, 태현의 음치에는 두 손 들었습니다. 아빠를 닮았더라면 좋았을 것을, 나쁜 것만 엄마를 닮아 요즘은 저도 자신을 잃었는지 차츰 노래 부르기를 싫어하는 듯해서 걱정입니다. 산수 쪽은 정신 차려 하면 그런대로 틀리지 않고 잘하는 것 같아 저녁마다 봐준 보람이 있는 것 같습니다.

전날 정원진 씨가 그곳으로 간다고 전화가 있었습니다만, 확실히 오시게 되었기에 별다른 부탁은 하지 않았습니다. 언제나 바쁜 분이라서 와카마츠초오의 민단에 가서도 만날 수가 없었습니다. 만일 만나시거든 잘 말씀해주세요. 만일의 경우 또 정 씨에게 신세를 질는지도 모를 일이고, 도일渡日 건도 잘 의논하시는 게 좋으리라고 생각됩니다. 어서어서 서울, 대구의 소품전이 끝나 무사히 오실 것을 간절히 빌고 있습니다.

다음 편지에는 더 자세한 소식을 알려주세요.

그럼 부디 몸조심하시고 긴긴 편지를 기다리고 있겠습니다.

당신의 남덕으로부터

12월 10일

나의 영리하고 착한 아들 태현, 태성

나의 귀여운 태성이

잘 있었니? 아빠는 건강하게 그림을 그리고 있다.

빨리 태성이와 엄마, 태현이와 할머니를 만나고 싶어서 못 견디겠다.

건강하게 기다리고 있거라.

아빠 중섭

나의 사랑하는 태성에게

그간 잘 있었니?

아빠가 보낸 그림을 보고 … "우리 아빠 최고다아"하고 엄마에게 얘기했다지. 아빠는 얼마나 기쁜지 모르겠다.

더 재미있는 그림을 자꾸자꾸 그려서 보내주마.

태현 형이 공부할 때는 방해가 안 되도록 밖에 나가 놀도록 해요.

아빠 중섭

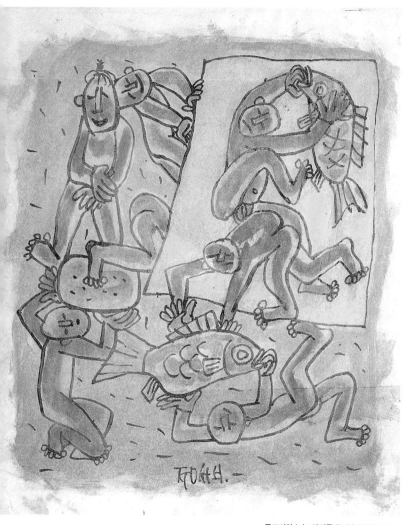

물고기와 노는 아이들 종이에 수채 23x20cm

나의 착한 아들 태성아

형 편지에 '태성'이라고 아주 깨끗이 잘 써서 보내줘 고맙다. 아주 예쁘게 잘 썼더구나. 태현이 형 학교 운동회에 엄마와 함께 갔었다면서? 재미있었겠구나. 아빠는 건강하게 매일 열심히 그림을 그리고 있단다. 조금만 더 있으면 아빠가 도쿄에 간단다. 몸 성히 기다리고 있어라.

아빠 중섭

나의 영리하고 착한 아들 태현, 태성아

잘들 있니? 감기 들지 않도록 몸조심하고 건강하게 기다리고 있거라. 아빠는 언제나 너희들이 보고 싶구나. 아빠는 건강하게 열심히 그림을 그리고 있다. 계속해서 자꾸자꾸 또 그려 보내줄게 기다리고 있거라.

안녕.

아빠 ㅈㅜㅇㅅㅓㅂ

아빠가 사다놓은 종이가 떨어져 한 장밖에 없어서 그림을 한 장만 그려 보낸다. 엄마와 태성이, 태현이 셋이 사이좋게 봐다오.

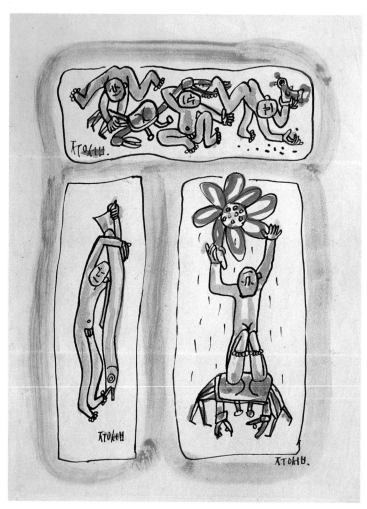

다섯 어린이 종이에 수채 23.5x17.5cm

내 사랑하는 태현에게

태현아, 그 후 건강했니? 아빠도 건강하게 그림을 그리고 있단다. 아빠가 보낸 그림을 보고 "아빠에게 부지런히 편지를 써야겠다"고 했다면서? 아빠가 보내준 그림을 보고 그토록 기뻐해주었다니 … 아빠는 정말정말 기쁘다. 다음 편지에는 학교에서 재미있었다고 생각한 일들을 적어 보내다오. 아빠도 부지런히 그림과 편지를 보내주마.

제일 좋아하는 친구의 이름도 써 보내다오. 아빠는 너희들이 보고 싶어서 못 견디겠다. 아빠의 그림은 용감한 우리 태현이와 태성이를 그린 것이란다.

아무 걱정 말고 마음껏 즐겁게 공부해다오. 안녕.

아빠 중섭

태성에게

　나의 귀여운 … 태성이

　그동안 잘 있었니? 일전에는 … 엄마와 태현이 형과 셋이서
이노가시라 공원에 소풍을 갔었다면서? 동물원의 곰이랑 원숭
이랑 학이랑 … 모두 재미가 있었지? 아빠가 가면 … 이번엔 꼭
보트를 태워줄게. 몸 성히 얌전하게 기다리고 있어라. 아빠는
감기로 누워 있었지만 약을 먹고 이젠 아주 좋아졌단다.

　그럼 잘 있어요.

아빠 중섭

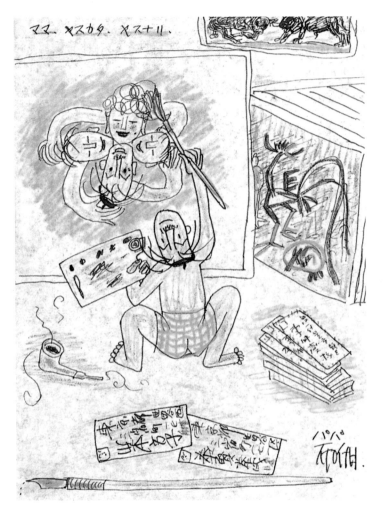

아들에게 보낸 편지에 동봉한 그림 종이에 잉크와 색연필

태성에게

호걸 씨 태성아!

잘 있었니? 아빠도 몸 성히 그림을 그리고 있단다. 태성이는 늘 엄마의 어깨를 두드려드린다고? 정말 착하구나.

아빠는 태성이의 착한 마음씨를 기특하게 생각하고 있단다.

한 달 후면 아빠가 도쿄 가서 자전거 사주마. 잘 있거라. 엄마와 태현이 형하고 사이좋게 기다려다오.

아빠

내 사랑하는, 날마다 보고 싶은 태성이

잘 있었니? 아빠가 있는 서울은 서늘해서 그림 그리기에 아주 알맞고 좋단다. 모두 사이좋게, 그리고 튼튼하게, 용감하게 하고 싶은 것을 열심히 해주기 바란다.

이제 얼마 안 있으면 아빠가 너희들이 있는 미슈쿠로 갈 테니 … 태현이 형하고 사이좋게 기다려다오.

아빠는 태현이와 태성이가 게와 물고기와 놀고 있는 그림을 또 그렸단다.

아빠 ㅈㅜㅇㅅㅓㅂ

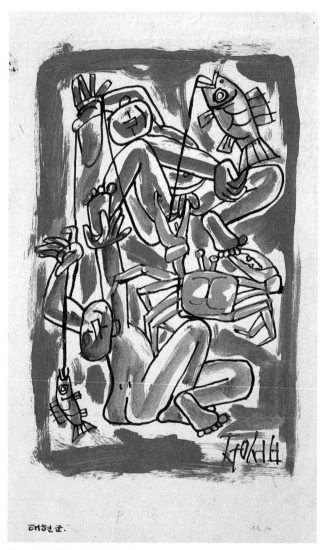

두 아이와 물고기와 게 종이에 먹과 수채 53.5x26.5cm

내가 제일 좋아하는
언제나 보고 싶은 내 아들 태현아

잘 있었니? 오늘 엄마한테서 온 편지에는 요즘 태현이가 운동회 연습으로 새까매져서 집에 온다고? … 태현이의 건강한 모습을 그려보며 아빠는 기쁜 마음으로 꽉 차 있다.

지든지 이기든지 상관없으니 용감하게 싸워라. 아빠는 오늘도 태현이와 태성이가 물고기와 게하고 놀고 있는 그림을 그렸단다.

아빠 ㅈㅜㅇㅅㅓㅂ

태현, 태성

잘 있었니?

아빠는 오늘 종이가 떨어져서 한 장만 써서 보낸다. 태현이
와 태성이 둘이서 함께 보아라. 이다음에는 재미있는 그림을 한
장씩 그려서 편지와 함께 보내주겠다.

태현이

태성이

둘이서 사이좋게 기다려다오. 아빠가 가면 자전거 사줄게.

아빠 ㅈㅜㅇㅅㅓㅂ

내 착한 아들 태현 군

잘 있었니? 보내준 편지 잘 보았다.

아빠는 태현이가 보낸 편지를 하루에도 몇 번씩 몇 번씩 다시 읽고 다시 읽고, 엄마가 보내준 사진을 보고 또 보고 한단다. 태현이 편지 참 잘 썼더구나. 아빠는 얼마나 기쁜지 모르겠다. 공부 많이많이 해서 훌륭한 사람이 되어다오.

이노가시라 공원에 소풍 가서 재미있었지? 할머니와 같이 갔었니? 아빠가 가면 그때 재미있었던 얘기와 학교 얘기 모두 들려주려무나.

아빠는 몸 성히 날마다 열심히 그림을 그리고 있단다. 태현이, 엄마, 태성이, 모두 보고 싶어서 하루빨리 일을 마치고 곧 갈 생각이다.

선물이며 아빠가 그린 그림을 많이많이 가져갈게. 지즈코와

태성이 학교 친구들, 모두 사이좋게 잘 놀며 기다려다오. 엄마가 몸이 아파 누워 있으니 태성이와 장난을 치거나 싸우면 안 돼요. 학교에서 공부가 끝나거든 늦도록 장난치지 말고 곧 돌아와야 한다.

그럼 내 착한 아들, 씩씩하게 기다려다오.

<div align="right">아빠</div>

태현아, 할머니, 이모, 엄마, 지즈코, 태성이에게 두루 안부 전해다오.

태성이를 잘 데리고 놀아라. 아빠는 지금 바빠서, 모레 예쁜 그림 그려서 보내주마. 기다려라.

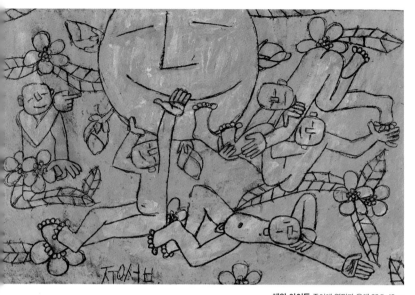

해와 아이들 종이에 연필과 유채 32.5x49cm

태현 군

언제나 보고 싶고 아빠가 좋아하는 나의 태현이 몸 성히 잘 있니? 아빠는 감기도 안 들고 건강하게 전람회 준비를 하고 있단다. 우리 태현이가 모형 비행기 조립을 혼자서 열심히 잘하는 모양인데, 지금쯤은 전부 완성을 했겠지? 이번에 아빠가 가면 한번 보여다오.

친구하고 낙엽으로 만드는 공작 숙제도 참 잘했겠지? 아빠는 하루라도 빨리 도쿄에 가서 엄마, 태성이, 태현이, 아빠, 이렇게 넷이서 즐겁게 지내면서 일요일에는 영화도 보러 가고, 유원지도 놀러도 가고, 교회에도 가고 … 그러고 싶어서 못 견디겠다.

이번에 아빠가 가면 자전거를 꼭 태현이에게 한 대, 태성이에

게 한 대씩 사줄 참이란다. 건강하게, 싸우지 말고 기다리고 있거라. 그리고 엄마가 아빠에게 편지 쓰실 때 태현이도 편지를 써서 보내주기 바란다. 아빠가 기다리고 있을게. 그럼 몸 성히 잘 있거라.

자전거 잘 탈 수 있게 연습 많이 했니? 빨리 태현이가 자전거 타는 걸 보고 싶구나.

내 훌륭한 일등 아들 태현아, 종이가 모자라 한 장에다만 쓴다. 다음엔 길게길게 써 보내마.

아빠 중섭

태성 군

매일같이 보고 싶은 나의 귀여운 태성이. 편지 정말 고맙다. 우리 태성이가 그렇게 편지를 잘 쓰게 된 줄 미처 몰랐네 … 아직 학교에도 안 들어갔는데 산수도 하고, 백까지 쓸 줄도 아니 정말 태성이는 용하다고 아빠는 생각하고 있단다. 그래서 아빠는 기쁘고 흐뭇해서 견딜 수가 없구나. 이번에 아빠가 가면 틀림없이 근사한 자전거를 태성이와 태현이 형에게 하나씩 사줄 작정이다. 튼튼하게 엄마 말 잘 듣고, 태현이 형하고 사이좋게 기다려다오.

지난 일요일에는 세타가야의 교회에 엄마랑 태현이 형이랑 태성이랑 셋이서 다녀왔다면서? 교회는 참 좋은 곳이란다. 여러 가지 좋은 말씀과 착한 일을 많이 배우고 … 훌륭한 사람이 되

자 우리. 아빠가 이번에 가면 아빠 엄마하고 태현이 형하고 태성이, 우리 함께 유원지랑 영화관이랑 교회에 가는 거야.

아빠가 제일 좋아하는, 언제나 보고픈 태현아!

건강하고 용감하게 뛰놀고 열심히 공부하면서 기다려다오.

잘 있거라.

아빠 중섭

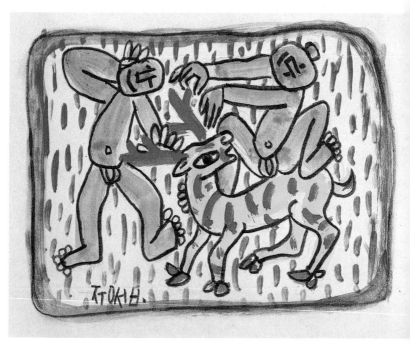

두 어린이와 사슴 종이에 수채 17x24cm

태현에게

　훌륭한 내 아들 태현아, 편지 잘 받았다. 덕분에 아빠는 감기도 안 걸리고 열심히 그림을 그리고 있단다. 학교에서 모두 같이 가서 본 영화는 재미있었니?

　아빠가 한 달 후면 도쿄 가서 꼭 자전거 사줄게. 안심하고 건강하게 … 공부 열심히 하고 엄마랑 태성이랑 사이좋게 기다려다오. 아빠는 하루 종일 태현이와 태성이, 그리고 엄마가 보고 싶어서 못 견디겠다. 곧 만나게 될 테니….

　아! 아빠는 기뻐요.

아빠

언제나 보고 싶은 귀여운 태성이

잘 있었니?

아빠는 건강하게 전람회 준비를 하고 있단다. 전람회가 끝나면 곧 아빠가 도쿄에 가서 자전거를 사줄게 … 몸 성히 기다리고 있거라.

아빠가 바빠서 오늘은 이만큼만 쓰련다. 안녕.

아빠 ㅈㅜㅇㅅㅓㅂ

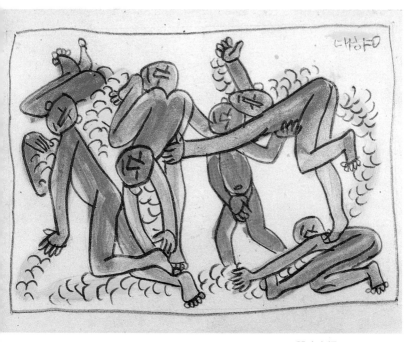

해초와 아이들 종이에 수채 17x24cm

언제나 보고 싶은 귀여운 나의 태현아

잘 있었지?

11월 23일에 보낸 편지 고맙다.

엄마와 태성이, 태현이 셋이서 다마카와원園에 놀러 갔었다니 무척이나 재미가 있었겠네. 아빠도 빨리 전람회가 끝나면 도쿄에 가서 너희들과 함께 다마카와원에 가고 싶구나.

전람회가 끝나는 대로 곧 도쿄에 가서 너희들에게 자전거를 사줄 참이란다. 건강하게 태성이랑 엄마랑 사이좋게 기다려다오.

아빠 친구가 책을 내는데 그 책의 표지를 그렸단다.

해골도, 묶인 사람도, 그리고 게와 쥐도 그렸단다. 잘 보아라. 엄마, 태성이, 태현이 모두 사이좋게. 그럼 잘 있거라.

아빠 ㅈㅜㅇㅅㅓㅂ

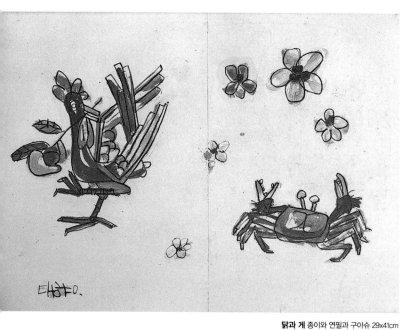

닭과 게 종이와 연필과 구아슈 29x41cm

태현에게

나의 귀여운 태현이, 그동안 잘 있었니?

학교에 갈 때에는 … 좀 춥지? 먼젓번에는 엄마와 태성이와 태현이 셋이서 이노가시라 공원에 놀러 갔었다더구나. 연못 속에는 커다란 잉어가 많이 놀고 있었지? 아빠가 … 학교에 다닐 때는 이노가시라 공원 근처에 살았기에 날마다 공원 연못 둘레를 산책하면서 커다란 잉어가 헤엄치고 다니는 것을 … 보며 즐거워했단다.

이번에 아빠가 빨리 가서 … 보트를 태워주마. 아빠는 감기로 닷새 동안 누워 있었지만, 이제는 다 나아 또 열심히 그림을 그리고 있단다. 어서어서 전람회를 열고서 … 그림을 팔아 돈과 선물을 잔뜩 사 가지고 … 갖고 갈 테니 … 몸 성히 기다리고 있어다오.

아빠 ㅈㅜㅇㅅㅓㅂ

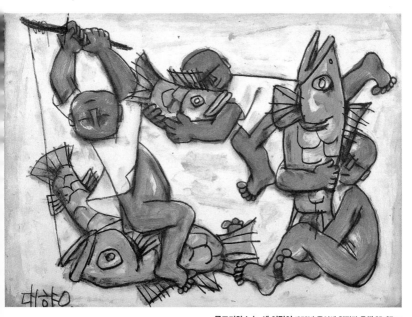

물고기와 노는 세 어린이 1953년 종이에 연필과 유채 25x37cm

나의 착한 아들 태현이

그새 잘 있었어요. 편지는 잘 받았습니다. 아빠는 태현이가 보낸 편지를 매일매일 몇 번이고 몇 번이고 다시 읽어보고, 엄마가 보내준 사진을 바라보고 있습니다. 편지 정말 잘 썼어요. 아빠는 마음으로부터 기뻐하고 있습니다. 더욱더 공부를 잘해서 훌륭한 사람이 되어주세요.

문화원에 산책을 가서 기뻤겠지요. 할머니와 같이 갔습니까. 아빠가 가게 되면 재미있었던 일과 학교의 일, 이야기해주세요. 아빠는 건강하게 매일 열심히 그림을 그리고 있습니다. 태현이와 엄마, 태성이와 다들 잘 만나고 싶으니까, 하루라도 빨리 일을 마치고 떠나갈 작정입니다. 선물과 아빠가 그린 그림을 많이 갖고 가지요.

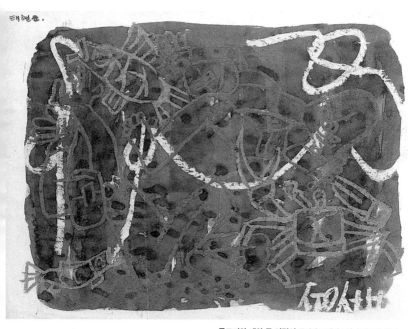

물고기와 게와 두 어린이 종이에 크레파스와 수채 19.3x26.4cm

지즈코와 태성이, 학교의 동생들, 다들 사이좋게 몸 성히 기다려주세요. 엄마가 아파서 누워 있으니까 태성이와 장난을 치거나 싸움을 해서는 안 됩니다. 학교에서는 수업이 끝나면 늦게까지 장난하지 말고 이내 돌아오도록 해요.

그럼 나의 착한 아이, 몸 성히 기다려 주세요.

아빠로부터

〈추신〉

태성이를 귀여워해주어요.

아빠가 지금 바빠서 모레 좋은 그림을 그려 보내드리죠. 알았지요, 기다려주세요. 태현이는 할머니, 아주머니, 엄마, 지즈코, 태성이에게 안부 전해주세요.

나의 귀여운 태현이

언제나 보고픈 내 아들, 아빠와 엄마의 태현이 몸 성히 잘 있 겠지? 공부 잘하고, 친구들과도 신나게 잘 놀고….

아빠는 태현이가 보고 싶어서, 빨리 그곳으로 가려고 열심히 그림을 그리고 있단다. 아빠는 아픈 데 없이 건강하니까 너도 건강하게 아빠를 기다려다오.

아빠 중섭

태현에게

　나의 태현아 건강하겠지, 너의 친구들도 모두 건강하니? 아빠도 건강하다. 아빠는 전람회 준비에 몰두하고 있다.

　아빠가 엄마, 태성이, 태현이를 소달구지에 태우고 아빠가 앞에서 황소를 끌고 따뜻한 남쪽 나라로 함께 가는 그림을 그렸다.

　그만 몸 성해라.

<div style="text-align: right;">아빠</div>

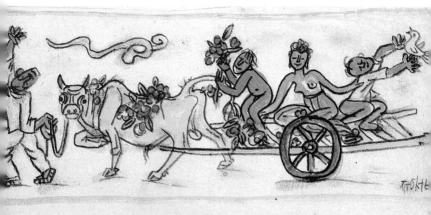

···· やすかたくん ····

わたくしの やすかた くん、げんきで せうね。がっこうの おともだちも みな げんきですか。パパ げんきで てんらんかいの じゅんびを して います。 パパが きょう ···· 「きま。やすなりくん。やすかたくん が うしくるま に のって ···· パパは まえの ほうで うしくんを ひっぱって ··· あたたかい みなみの ほうへ いっしょに ゆくえをか きました。 うしくんの うへは くもです♪ では げんきで ね。

길 떠나는 가족이 그려진 편지 1954년 종이에 연필과 유채 10.5×25.7cm

이중섭의 삶과 사랑 그리고 예술

이중섭의 예술

이경성

흔히 천재의 최후는 비극으로 끝나야 된다고들 이야기한다. 그 점 중섭의 만년은 비극으로 막을 내렸으니 명실공히 천재다운 죽음이었다. 그러면 중섭의 비극은 어디에서 온 것이며 그 비극의 의미는 무엇인지.

일찍이 어느 학자는 비극을 크게 두 가지로 생각할 수 있다고 했다. 하나는 운명적인 비극이요, 또 하나는 성격에서 오는 비극이다. 그러나 셰익스피어 비극에 있어서 운명적인 비극은 인간의 힘 이상의 것이 작용하기 때문에 진정한 비극은 성격 때문에 일어나는 비극이라고 단정했다. 우유부단했기 때문에 일어난 햄릿의 비극은 하나의 결점이 이처럼 커다란 비극을 초래했다는 것이다. 그렇게 보면 중섭의 비극도 결국은 그의 인간성에서 비롯되었다는 것을 알 수 있다. 영악하지 못하고, 남에게 싫은 소리를 못하고 오직 남을 믿는 마음속에서만 살아온 그의 일생은 손실의 연속이었다. 꿈에 살면서 현실을 모르는 그의 성

격은 이 거친 세상을 살아가기에는 너무나 순수했다. 순진무구, 그것이 중섭의 인간성이었다. 그러나 예술가로서의 중섭은 그의 천부의 재능과 후천적인 노력으로 남이 도달하지 못한 높은 봉우리에 올라갔다.

중섭의 예술은 다른 천재들의 그것과 같이 개성적이고 독창적이다. 그의 감각은 감히 남이 도달하지 못한 깊은 곳까지 파고들어 미美의 영토를 개척했다. 누가 보든지 일견 중섭의 그림이라고 알 수 있는 구상적인 형태라든가 그만이 표현할 수 있는 독특한 색감의 세계이며, 기상천외한 구상이나 구도의 묘妙 같은 것은 만든다고 되는 것이 아니고, 천생의 소질만이 이룩할 수 있는 고유의 영토이다. 그러고 보니 천재는 하늘이 낳는다는 말과 예술은 천재만에게 준 일종의 특권이라는 생각이 떠오른다. 거미가 거미줄을 짜듯이 거리낌없이 나오는 것 그것이 중섭의 예술의 본질이다. 그린다는 것은 산다는 것과 마찬가지로 중섭에게 있어서 살아가는 하나의 방법이었던 것이다.

또한 중섭의 예술은 다른 천재들과 같이 민족적이다. 중섭의 민족은 한국이요, 한국하고도 북방적北方的 요소에 가득찬 한국이었다. 중섭의 예술이 한국적이라는 것은 그의 작품을 형성하고 있는 유동하는 선조線條 감각에서 엿볼 수 있다. 어느 의미에서는 고구려 벽화의 선조감線條感에 직결하는 그의 표현의 특

성은 가장 민족적인 감각이었다. 여기서 중섭이 도달한 민족적 특성은 세계의 누구나가 공명할 수 있는 국제적 감각으로 번져간다. 왜냐하면 이미 괴테도 말했듯이 가장 민족적인 것이 가장 세계적인 것이 되기 때문이다.

중섭 예술의 특질을 이야기할 때, 잊어서는 안 되는 것은 그의 조형가로서의 조형 능력 이외에 그가 재료의 영토를 확장시켰다는 사실이다. 중섭은 재료에 구애됨이 없이 발상이 일어나면 주변에 있는 아무 물질이나 선택해서 사용했다. 그의 작품 중 캔버스에 유화로 그린 것보다는 종이에 구아슈 또는 시험지, 심지어 합판 등에 닥치는 대로 그린 것이 더 많다. 물론 그것은 빈곤 때문에 일어난 결과이지만 양담배갑의 은종이에 그린 그의 작품은 미술 재료의 확장이라고 해서 미국 뉴욕 현대미술관에 수장되었다.

중섭에 대한 글을 나는 이미 1961년에 간행된 『美術入門』에서 소개하였는데, 십여 년이 지난 지금에도 그 생각은 크게 다를 바 없기에 그 글의 결론을 여기에 전재轉載한다.

생生의 자독自瀆과 자학自虐 속에 그의 생을 단축시킨 고독과 빈곤의 예술가 이중섭의 예술을 통괄할 적에 거기에는 야수파적 요소와 비극적 요소, 그리고 향토적 요소를 지적할 수가 있

다. 중섭 예술의 야수파적 요소라는 것은 중섭의 시대적 적응 속에서, 근대에서 현대로 급격히 이행하는 1930년대의 이 나라 미술가가 공동적으로 지닌 예술 세계이기도 하다. 1905년을 전후하여 유럽에서 일어난 이 예술 유파가 감성의 해방, 색채의 해방을 부르짖으면서 세계로 파급되어 일본에서 공부하던 한국 화가들이 이 미술 운동의 영세를 받기 시작한 것은 1930년대부터였다. 중섭은 그러한 사람의 한 사람으로 '단순한 형태'와 선명한 '원색' 그리고 '대담한 필촉'으로 새로운 화면을 창조하였던 것이다. 수법적으로 3차원 공간 구현의 대담한 무시, 감각적으로는 생생한 젊음, 이런 것들이 내적인 생의 리듬을 타고 그의 환희 속에 전개되어갔다. 다이내믹한 필촉, 혼돈을 반영하고 혼돈을 낳고, 더구나 그것을 하나의 통일된 세계상으로 형성하여 가는 중섭의 포비즘, 색채의 환희 속에서 색채로써 표현된 인간의 내면을 노래 부르는 중섭-그것들은 1954년 미협전美協展 출품작 〈소〉와 〈닭〉, 또 그의 작품전에 출품했던 〈닭〉, 〈소〉, 〈싸우는 소〉, 〈황소〉, 〈흰소〉, 〈새들〉, 또는 1955년 11월초에 잡지 『新美術』에 소개된 〈투계鬪鷄〉 등에서 역력히 볼 수 있다. 이 보석과 같이 빛나는 작품들은 오늘날 어디로 스며들었는지 대중 앞에는 하나도 볼 수 없는데, 무지와 우매 때문에 소멸되지 않기를 바랄 뿐 아무 대책을 마련하지 못하는 것이 안타깝다. 중

섭의 포비즘은 그것 자체가 전형적인 것인데, 그렇다고 그것이 순전히 수입해온 서양적인 것이냐 하면 거기에는 이의가 있다. 그것은 이조李朝의 쇄국鎖國, 그리고 일본제국주의에서 벗어나려는 한국의 근대 정신이 그 근대화를 위하여는 의당 지녀야 할 정신적 외양外樣이라는 것이다. 따라서 야수파적 요소가 이 무렵의 우리 미술사에 가장 강하고 폭넓게 침투한 것은 그러한 이유 때문이었다. 또 중섭은 예술 생리로서는 야수파적이었으나 체질적으로는 에콜드파리에 가까운 예술가였다고 생각된다. 나는 중섭의 생존 당시부터 그의 외모, 생활이나 예술을 볼 때 늘 모딜리아니를 연상했다. 우선 미남이라는 것, 체격이 좋다는 것에서 시작하여 고독과 빈곤 속에 자기의 예술을 위하여 생을 자독하고 자학하고 마침내 자기를 스스로 연소시켰다는 것, 선善과 악惡이 공존하여 늘 그 상극에 고민하였다는 것, 그러면서도 작품은 주옥과 같이 고귀하고 순일純一하고 청순하였다는 것, 모딜리아니에게 말할 수 있는 것은 곧 중섭의 그것이요, 중섭의 그것은 모딜리아니의 그것이었다. 다만 무대와 규모와 양식이 다를 뿐이다.

중섭 예술의 향토성이라는 것은 주제의 전개가 〈소〉, 〈닭〉 같이 향토적 주제 의식에 사로잡혀 그의 작품이 포비즘이면서도 오늘의 한국인에게 서양에서 빌어왔다는 의식의 유리遊離 없이

순수하게 공감시킨다는 것 외에 그의 풍경화는 한결같이 남화적南畵的 정취를 갖고 있다는 데서 말할 수 있다. 1952년 3월 부산 녹원 다방에 전시된 작품 〈봄〉(원산 시절 제작)이 그의 대표적인 것이지만 통영 시절의 풍경화 몇점, 그리고 1955년의 작품전에서 볼 수 있었던 풍경화들이 모두 남화적인 정취를 갖고 있다는 것은 그의 〈소〉나 〈닭〉 등이 감성의 해방과 대담한 필촉과 단순한 형태로 능히 고구려의 벽화 예술에 직결한 데 비해 몹시 당황할 정도로 남화적이다.

물론 이 풍경화들도 본질을 파악하려고 전체적으로 바라다본 자세나 매스로써 형성한 형태감 같은 데서 그의 예술 생리를 엿볼 수 있으나 그래도 어딘지 목가적이고 관조적이고 음악적인 것이 크게 눈에 띈다. 이 향토 의식의 발로는 늘 고향을 떠나 이국 여성과 결혼하고 이방인처럼 살아온 유랑민 중섭의 마지막 한 가닥 고향 의식인지도 모르겠다. 좌우간 그는 풍경화의 주제 전개에서 향토적 풍토미風土美를 평생 잊지 않았다. 중섭 예술의 비극성은 그의 만년이 비극으로 끝났기에 그런 것이 아니라, 원래 위대하였기에 불행하였던 자연인 중섭보다는 비극으로 끝난 예술가 중섭의 호소가 우리들 가슴에 그 무엇을 남겨주었다는 데서부터 이야기가 시작되는 것 같다. 자연인 중섭은 해방 전까지는 행복하였다. 따라서 그의 비극은 격동하는 역

사와 더불어 시작되었다고나 할까. 스스로 무력자를 자인한 그기 빠진 심정적 우울의 에고이즘과 외면적 불구 속의 파탄을 중섭은 너무 자책한 나머지, 그리고 이것을 깊이 파고들어가 생각하는 것을 도피하여 자방자기自放自棄한 나머지 자기에게 패배를 초래했고, 그 패배는 허무를 낳고, 그 허무는 생의 자독과 자학을 초래하고, 그것은 마조히즘을 이끌어 자아분열을 일으키고, 그것은 마침내 생의 무관심을 초래하여 실심失心·실어失語·실망失望 속에 마지막으로 생에 항거하여 일체의 음식을 거부함으로써 자기와의 세계에서 복수를 하였다. 따라서 그에게 있어 종말의 비극은 중섭 자신의 비극이 아니고, 패배자로서의 중섭이 외부 세계에 감행한 일종의 보복 수단이었다. 생명의 자독·자학, 그리고 반역 속에 그는 자신의 승리를 확인하고 싶었던 것이다.

* 이경성李慶成 1919~2009
미술평론가, 교육자, 화가, 전 국립현대미술관장. 호는 석남石南.

이중섭의 인품과 예술

구상

중섭은 눌변이었지만 독특한 화법을 지니고 있었다. 가령 정다운 친구들이 서로 사리를 따지는 것을 보면,

"여보시! 다 알고 있지 않슴마?"

(여보시오! 다 알고 있지 않소?)

하고 가로 막았다. 그는 실로 직관과 직정直情으로 사물을 파악하고 행동하고 있었으므로 우정에 있어서도 이심전심만이 그의 영토였다.

그리고 그는 대체로 자신이나 남이 내면적 고민을 노출하는 것을 꺼려했다. 더러 친구들이 작품이 안되어서 안타깝다고 토로하면,

"응 내가 대(가르쳐)줄께!"

하며 히죽히죽 웃었다. 또 친구들이 그의 작품을 칭찬이라도 할 양이면,

"임자가 대주고선 뭘 그래?"하고 가볍게 농으로 흘려버렸다.

특히 중섭은 항상 자기 작품을 가짜라고 말했다. 전람회장에서 어느 특지가特志家가 나타나 빨간 딱지를 붙이게 되면 친구들에게 귓속말로,

"잘해, 잘해, 또 한 사람 엎어 넹겼어!(속였어)"

하고는 상대방에게 가서는 아주 정중하게,

"이거, 아직 공부가 덜 된 것입니다. 앞으로 진짜 좋은 작품 만들어 선생님이 지금 가지신 것과 꼭 바꿔 드리렵니다."

이렇듯 언제나 교환권(?)을 첨부했다. 결과적으로 부도(?)가 났지만 이것은 결코 그의 빈말이 아니라 그렇듯 자기의 현재 작품에 대한 불만과 함께 장래 할 대성大成에 대해서 자신을 가지고 있었다.

중섭에게 있어 그림은 그의 생존과 생활과 생애의 전부였다. 아니 그의 죽음까지도 그림에 대한 순도殉道였다. 그의 생전 취직이란 원산여자사범 미술교사 2주가 전부였는데, "무엇을 어떻게 가르쳐야 할는지 도저히 궁리가 안 나서" 우물쭈물 끝내 버린 것을 당시 동직同職이었던 내가 목격한 바다.

이러한 그에게 부닥친 해방조국의 현실이란 여러 모로 너무나 각박한 것이었다. 공산당 지배하의 북한에서 예술인에게 대한 강압과 특히 일본인을 아내로 삼고 있는 사회적 백안시 속에 온갖 고초를 겪으면서 그래도 1·4후퇴로 월남하기 전까지

는 해방 후 몰수는 되었지만 원산서 굴지의 자산가이던 백 씨伯氏 중석仲錫과 특히 그때까지도 생존하였던 자당慈堂의 비호庇護로 최저의 생활을 공급받으며 그림을 그릴 수 있었으나, 맨손으로 부인과 두 어린 것을 데리고 피난지 부산에 떨어진 중섭에게 있어 그야말로 그날부터가 문자 그대로 암담하였다.

하기야 자력으로 생계를 개척해 본다고 부두에 나가 날품팔이도 안 해본 것은 아니지만 그것이 지탱될 리 만무였고 친척이나 친지들의 도움도 없는 것은 아니지만 누구나가 그날그날 사는 데 허덕이고 있는 판이라 한계가 뻔했다.

그래서 호구糊口나 거처에 아무 마련도 없고 능력도 없이 죽기까지 6년간 그는 어쩌면 용케도 버텼다는 느낌마저 든다. 아니 중섭의 그 타고난 천재적 자질과 심신心身의 강인성이 아니었다면 그 곡경曲境 속에서 목숨의 부지는 둘째로 하고 우리가 사랑하고 우러르는 그림을 그려 남긴다는 것은 어림도 없는 노릇이다.

중섭은 참으로 놀랍게도 그 참혹 속에서 그림을 그려서 남겼다. 판잣집 골방에 시루의 콩나물처럼 끼어 살면서도 그렸고, 부두에서 짐을 부리다 쉬는 참에도 그렸고, 다방 한구석에 웅크리고 앉아서도 그렸고, 대폿집 목로판에서도 그렸고, 캔버스나 스케치북이 없으니 합판이나 맨종이, 담배갑, 은종이에다 그렸

고, 물감과 붓이 없으니 연필이나 못으로 그렸고, 잘 곳과 먹을 것이 없어도 그렸고, 외로워도 슬퍼도 그렸고, 부산·제주도·통영·진주·대구·서울 등을 표랑전전漂浪轉轉하면서도 그저 그리고 또 그렸다.

그래서 유화·수채화·크로키·데생·에스키스 등 약 2백 점, 은종이 그림 약 3백 점이 이 남한 땅에도 남아 현대 미술가, 아니 전체 예술가 중에서도 가장 민중에게 사랑받는 이중섭의 세계를 이루고 있으니 이 어찌 놀랍다 아니하랴.

그러나 저러나 현실에 처해 있던 당사자로서의 중섭에게는 그 밑도 끝도 없는 유리걸식流離乞食 같은 생활도 참기 어려웠지만 자기 그림의 완성에 대한 불타는 의욕과 초조가 더욱 항상 그를 괴롭혔다. 결국 그래서 택한 것이 만부득이 귀환선으로 일본에 가 있는 처자들 곁으로 가는 길이었다.

"내 그림 좀 그려올게. 내가 보고 겪은 대로 이 피눈물 나는 우리 고장의 소재를 가지고 말이야! 동경 가서 그려올게. 큰 캔버스에다 마음껏 물감을 바리고 문질러서 그림다운 그림을 그려올게. 상常! 내가 남덕(그의 부인의 한국 이름)이 보고 싶어서 가려는 줄 오해마! 내 방 하나 따로 구해 놓으라고 편지했어! 임자 알았음마?"

이렇듯 뇌이고 또 뇌였는데 이미 그의 표백表白에서도 간취看取

되듯의 그의 이 일본행의 결심 속에는 남으로서는 상상할 수 없는 심각한 내면의 자기 갈등과 고민이 있었던 것이다. 이것은 바로 그를 죽음에 이르기까지 하는 것이었다.

좀 설명을 더 붙이자면 그는 전화戰禍의 조국과 그 속에서 허덕이는 이웃들을 등지고 저 혼자서만 전후 재빨리 부흥과 안정을 얻은 일본으로, 막말로 먹을 것과 처자식을 찾아 떠난다는 것은 그의 예민한 양심으로 도저히 못할 짓으로서 자기를 스스로가 용서할 수 없었다. 오직 그림을, 그것도 조국의 현실을 제재題材로 삼아 그려가지고 돌아온다는 그 조건하에서 내심內心의 자기 허락을 했던 것이다.

이것은 결코 그의 마음의 일시적 감상이나 도호塗糊나 합리화가 아니었던 것으로, 1953년 그는 이미 한 번 해운공사의 선원증을 얻어 동경행에 성공한 일이 있었으며, 그때 그를 아는 이들은 누구나 다행스럽게 생각했었는데 어처구니없게도 2주 만에 딸랑딸랑 돌아왔던 것이다. 그리고 앞서 그의 말에 동경엔 처자식하고 살러 가는 것이 아니고 그림을 그리러 가는 것이니 방을 따로 얻어 혼자 살겠다고 한 것은 남덕 부인과 여러 차례의 편지 협의 끝에 실제로 방을 하나 얻어 놓았었다는 것을 내가 당시 부인의 글발에서도 보았고 후일 부인으로부터 직접 듣기도 하였던 사실이다.

그런데 중섭의 마지막 일루의 희망이었던 일본행이 그만 좌절을 보고 말았다. 그 자초지종은 다른 기회에 밝히기로 하고 그가 당시 대구에 있는 나에게 와서 발병하고 난 시초, 그의 심신의 증상症狀은 이렇게 나타났다.

"나는 세상을 속였어! 그림을 그린답시고 공밥을 얻어먹고 놀고 다니며 훗날 무엇이 될 것처럼 말이야."

"남들은 세상과 자기를 위하여 저렇듯 열심히 봉사하고 바쁘게 돌아가는데 나는 그림만 신주 단지처럼 모시고 다시며 이게 무슨 짓이냐?"

"내가 동경에 그림 그리러 간다는 건 거짓말이었어! 남덕이와 애들이 보고 싶어서 그랬지."

중섭은 그날부터 일체 음식을 거절하고 병원에 드러누웠다가도 외부에서 자동차나 사람들의 소리가 크게 들려오면, 그의 말대로 세상이 열심히 활동하는 기척만 들리면 벌떡 일어나서 비를 들고 2층서부터 아래층 변소에 이르기까지 쓸고 걸레로 닦고 어떤 때는 밖에 나가 노는 아이들을 끌고 와서는 세면장에서 얼굴과 손발을 씻어주며, 이제부터는 자기도 세상에 봉사를 좀 해봐야 되겠다는 것이었다. 그리고 한편 동경행 계획은 처자에게 향한 개인적 욕망이었으니 그때까지 한 주일도 거르지 않던 가족과의 교신交信을 단절할 뿐 아니라 그 후도 연달아

온 부인의 서한을 아무리 전해주어도 개봉을 않고 나에게 돌려주며 반송해달라는 것이었다.

이 두 자학 증세 중 하나인 식음거부食飮拒否의 이유에 대해서는 좀 설명을 덧붙여야 이해가 잘될 것 같다.

중섭은 평양에서 얼마 멀지 않은 평원군平原郡의 부농의 막내로 태어나 앞서도 언급했지만 그의 형이 그 자산을 원산으로 옮겨다 사업에 투자하여 더욱 크게 성공했었으므로 해방 전까지는 의식주衣食住 그리운 줄 모르고 살았을 뿐 아니라 언제나 물질적으로도 베푸는 처지에 있었으며 해방 후에도 1·4후퇴까지는 남에게 손 벌려보지는 못하고 지냈었다. 그러던 것이 월남한 그날부터 어쨌거나 남의 신세, 남의 덕, 남의 호의에 얹히고 기대서 생활해야 했고, 또 실지 그랬으므로 그가 데데하게 우는 소리나 내색은 안했지만 그의 내면에선 얼마나 크게 '에고'가 상하고 자기 혐오와 열등감에 휩싸여 지냈을 것인가 상상하고도 남음이 있다.

실상 그는 아무리 곤경 속에서 아무리 친한 벗들의 신세를 지면서도 결코 치근댄다거나 무리하게 강청強請해보는 일이란 절대 없었으며 또 친숙한 처지 이외에 어떤 사회 인사가 동정을 하여 그의 후원을 제의하고 나서도 거기에 응하지 않았다. 실제 그에 대한 후원 제안은 진주나 통영에서 있었던 일로, 오히려 그

자신이 이를 거절하느라고 땀을 뺀 사실을 나는 알고 있다.

그렇지만 그는 현실적 불행을 남에게 돌리고 세상이나 사회를 저주하는 것이 아니라, 자기의 무능과 무력과 불성실로 돌리고 자책에 나아간 것이다.

"나는 세상을 속였어! 그림을 그린답시고 공밥을 얻어먹고 놀고 다니며 훗날 무엇이 될 것처럼 말이야."

그가 심신의 막다른 피로와 절망 속에서 쓰러졌을 때 나온 이 말의 배경에는 그의 저러한 말 못할 고통이 스며 있었고 또 그래서 그 결론으로 식음을 전폐하는 절단에 나아간 것이다. 자학이라면 무서운 자학이요, 도전이라면 무서운 도전이었다. 막말로 하면 그림으론 세상이 먹여주지 않으니 안 먹겠다는 것이요, 이 현실엔 그림은 소용없으니 안 그린다는 것이요, 이러한 자기 예술에 대한 순도殉道에는 처자도 불가침이라는 것이다. 우리는 이것을 병적病的이었다고밖에 달리 표현 못하지만 이를 결행한 그에게 있어서는 정연整然한 이로理路와 완강頑强한 자기 진실이 아닐 수 없었고, 또 외길밖에 없는 선택이었다. 그가 대구에서 서울로 옮겨서나 이 병원 저 병원에서 죽기까지 일 년 동안 기복起伏의 차는 있었지만 그의 병 치료란 주로 그를 붙잡아매고 목구멍에 고무줄을 넣어 우유나 주스 등을 먹이는 것이었다면 자간 소식이 짐작 갈 줄 안다.

중섭은 쾌쾌히 말해 천재로서 시적詩的인 미美와 황소 같은 화력畵力을 지녔을 뿐 아니라 용출湧出하는 사랑의 소유자였다.

나는 문외한이라 그의 작품이나 작기作技는 감히 언급을 피하지만 그처럼 그림과 인간이, 예술과 진실이 일치한 예술가를 내 시대에선 모른다.

그는 그와 접한 모든 인간에게 무구無垢하고 훈훈한 애정을 분배해주었을 뿐 아니라 그 맑고도 뜨거운 애정을 금수禽獸나 어개魚介나 초목草木에 이르기까지 쏟아서 그들 존재들의 생동하고 어울리는 모습을 그의 불령不逞할이만큼 힘찬 화력畵力으로 재현시켜 놓았던 것이다.

역시 대구 시절 하루는 중섭이 빙글빙글 웃으며 예例의 양담뱃갑 은종이에다 파조爬彫한 그림 한 장을 내보이며,

"음화淫畵를 보여줄게."

하였다. 참으로 음화라면 거창한 음화였다. 그 화면에 전개되고 있는 것은 위에서 말한 산천초목과 금수어개禽獸魚介와 인간까지가, 아니 모든 생물이 혼음교접混淫交接하고 있는 광경이었다. 이는 구태여 범신론적 만유萬有나, 창조주의 절대 사랑과 같은 인식의 세계가 아니라 그 자신이 만물을 사랑의 교향악交響樂으로 보는 사상의 실제였다.

또 언제인가 내가 병상에 누워 있을 때 그는 아이들 도화지에

다 큰 복숭아 속에 한 동자童子가 청개구리와 노니는 것을 그린 그림을 내놓은 적이 있다. 내가 이것은 어쩌라는 것이냐고 물었더니 그 순하디 순한 표정과 말로,

"그 왜 무슨 병이든지 먹으면 낫는다는 천도天桃 복숭아 있잖아! 그걸 常이 먹구 얼른 나으라고, 요 말씀이지."하였다. 그 덕택인지 나는 그 후 세 번이나 고질固疾로 쓰러졌다가도 일어나서 남루인생襤褸人生을 살고 있다.

중섭의 시심詩心은 저렇듯 청징淸澄하였다. 그야말로 시와 진실이 일치하였다. 그래서 그의 그림은 너무 사연이 많고 문학적 요소가 짙다는 비평도 있으나 그의 미美에 대한 시적 '이데아' 자체가 예로 든 것처럼 너무나 순결하고, 진실하고, 신비스럽기까지하기 때문에 범접犯接하여 시비될 것이 아니라고 나는 생각한다.

더욱이나 그의 만년晩年의 작품, 특히 은종이 그림의 모티프는 거의가 가족에 대한 애절한 그리움에 꽉 차 있어, 그의 정황情況을 아는 사람으론 예술적 감상보다는 눈물이 앞설 지경이다.

그의 일화逸話야 수도 없이 많지만 한 가지만 덧붙이면 앞서도 말했듯 그는 선원을 가장하여 한 2주일 처자를 만나러 일본엘 갔다 온 일이 있는데, 내가 그 후 만나 일본의 해방 전부터 울창했던 산림山林을 예찬 겸 물었더니 그는 즉답卽答하기를,

"常! 아니야, 일본의 산은 너무 숲이 빽빽해서 답답하고 나무들은 너무 하늘 높이 솟아서 인정미가 안 가! 우리 산들이 좋아! 더러 벌거벗은 데 꾸부정한 나무들이 목욕탕에서 만나는 사람들처럼 친근감이 들어."하는 것이 아닌가. 그의 무심한 말에 당장은 일종 예술가의 정취로 여겼으나 씹을수록 그다운 국토애가 가슴에 온다. 실상 그의 그림처럼 보편적인 예술에다 한국적인 풍토성을 짙게 갖춘 작품을 나는 모른다.

중섭의 인품을 결론지어 본다면 '천진天眞' 바로 그것이었다. 그러나 이 낱말을 형용사로 받아들여 유치하고 바보스러운 것을 떠올려서는 그에게 합당치 않고 또 어질고 착하기만 한 일반적 의미의 선량성善良性을 떠올려서도 그의 사람됨과는 거리가 멀다.

왜냐하면 위의 이야기에서도 느낄 수 있듯이 그는 누구보다도 사리事理나 사물事物을 파악하고 있었고 세상 물정이나 인정기미에도 깊은 통찰력을 지니고 있었으며, 누구보다도 강렬한 개성과 강인한 의지의 소유자였기 때문이다.

구태여 비교한다면 우리가 성자聖者라고 부르는 인물들에게서 그의 지혜가 후천적 수양에서 이루어졌다고 생각지 않듯이, 또 그들의 선량을 성격적 온순만으로 보지 않듯이, 그의 인품도 그런 범주의 것이었다. 오직 저 성자聖者들과 중섭과의 행색

이 다른 것은 진선眞善의 수행자修行者들은 경건하고 '스토이크'한 데 비해 미美의 수행자인 그는 쇄락洒落하고 유머러스하기까지 하였다고 하겠다.

* 구상具常 1919~2004
시인 겸 언론인. 일본 유학 시절에 알게 된 이중섭과 평생지기가 되었으며, 이중섭의 사망 후 그의 유골을 일본에 있는 이중섭의 아내 남덕에게 전해주었다.

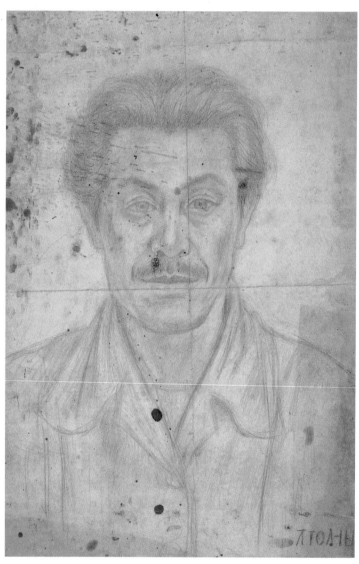

자화상 1955년 종이에 연필 48.5x31cm

秘義

具常

鄕友 李仲燮이 이승을 달랑달랑 다할 무렵이었다.

나는 그때도 검은 장밋빛 피를 몇 양푼이나 토하고 屍身처럼 가만히 누워 지내야만 했다.

하루는 그가 불쑥 나타나서 애들 도화지 한 장을 내밀었다.

거기에는 애호박만큼 큰 복숭아 한 개가 그려져 있고 그 한가운데 씨 대신 쬐그만 머슴애가 기차를 향해 만세를 부르는 그런 시늉을 하고 있었다. 나는 그것을 받으며

— 이건 또 자네의 바보짓인가? 도깨비 놀음인가?

하고 픽 웃었더니 그도 따라서 씩 웃으며

— 복숭아, 天桃 복숭아

님자 常이, 우리 具常이

이걸 먹고 요걸 먹고

어이 빨리 나으란 그 말씀이지

흥얼거리더니 휙 돌쳐서 나갔다.

그는 저렁듯 가고 10년 후, 나는 이번엔 肺를 꺼내 그 空洞을 쪼개 씻어 도로 꿰매 넣고 갈비뼈를 여섯 개나 자르는 수술을 받고 외국 病床에 누워 있다.

마침 제철이라 날라다 주는 食床에는 복숭아가 자주 오르는데 이것

243

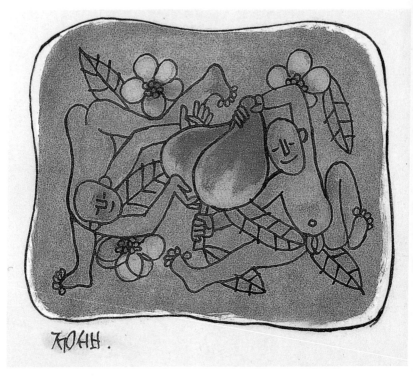

두 어린이와 복숭아 종이에 유채 9.5x12cm

을 집어들 때마다 나는 仲燮의 天桃 생각을 하며

— 복숭아, 天桃 복숭아

님자 常이, 우리 其常이

이걸 먹고 요걸 먹고

어이 빨리 나으란 그 말씀이지

그의 그 말씀을 가만히 되뇌이기도 하고 되씹기도 한다.

그런데 차차 그 가락은 무슨 영절스러운 祝文으로 변해 가더니 어느덧 나에게 그 어떤 敬虔과 기쁨마저 주기에 이르렀다.

그리고 또한 내가 胎中에서부터 熟親한 또 다른 한 분의 음성과 한데 어울려 오는 것이다.

— 이것은 내 몸이니 받아서 먹으라.

이것은 내 피니 받아서 마시라.

나를 기억하기 위해 이 禮를 행하라.

1916년

9월 16일 평안남도 평원군 조운면 송천리에서 장수 이 씨 이희주와 안악 이 씨 사이에서 삼남매의 막내로 태어났다. 아버지 쪽은 대지주 집안, 어머니 쪽은 평양의 민족 자본가 집안이었다.

1920년

5세 무렵 아버지가 사망했다. 그림 그리기에 몰두하여 사과를 먹기 전에 그리고 먹었다고 한다.

1925년

마을 서당에 다니다가 평양 외가로 가서 종로공립보통학교에 입학했다. 선구적인 유화가 김찬영의 아들이며 뒤에 화가가 된 김병기와 한 반이 되어 그의 집에 가서 각종 화구와 미술 서적들을 구경하기도 하고, 벽화가 그려진 고구려 무덤 유적 안에서 잠자기도 하며 운동과 그림 그리기에 몰두했다.

1931년

평안북도 정주의 오산고등보통학교에 다니면서 미술부에 가입해 교사이던 유화가 임용련, 백남순 부부의 집중적인 지도를 받았다. 식민 당국의 우

종로공립보통학교 졸업사진

리말 말살 정책에 반발하여 한글 자모로 된 그림을 그렸다. 이후 그림에 한글로만 서명하기를 실천했으며 소를 즐겨 그리기 시작했다. 2학년 때인가 3학년 때 다쳐서 1년간 학교를 쉬었다.

1934년

일본 회사의 보험금을 타서 학교를 재건하겠다는 의도로 친구들과 교사에 불을 질렀다. 졸업 기념 사진첩에 일제에 항거하는 그림을 그려 사진첩의 제작이 취소되었다.

1935년

졸업 후 곧 일본 도쿄로 가서 데이코쿠미술학교에 입학했고, 연말에 스케이트를 타다가 크게 다쳐 쉬면서 프랑스어 공부에 몰두했다.

1936년

김병기와 오산의 선배 문학수, 그리고 유영국이 다니고 있던 자유주의적이고 개방적인 분카가쿠잉으로 옮겼다. 강사이던 쓰다 세이슈와 급속도로 가까워졌고, 기츠조지의 아파트에서 자취 생활을 했다.

1938년

일본 도쿄에서 주로 활동하던 화가들이 설립한 지유비주쓰카교카이自由美術家協會의 제2회 전람회(이하 지유텐)에 응모하여 협회상을 받았으며 동시에 평론가들의 호평도 얻었다. 후배인 일본 여성 마사코를 알게 되어 사귀기 시작했다.

1940년

분카가쿠잉을 졸업하고 도쿄에 머물면서 제작에 몰두했다. 도쿄와 경

1938년 무렵의 이중섭. 분카가쿠잉 재학 시절의 사진

아내 이남덕. 일본에서 보낸 사진

성에서 열린 제4회 지유텐에 〈서 있는 소〉〈망월〉〈소의 머리〉〈산 풍경〉을 출품하여 커다란 찬사를 받았다. 원산에서 휴가를 보내며 연말부터 마사코에게 그림만으로 된 엽서를 보내기 시작했다.

1941년

3월 일본에서 유학하던 미술가인 김종찬, 김학준, 이쾌대, 진환, 최재덕, 문학수와 더불어 조선신미술가협회를 결성하고 도쿄에서 개최된 창립전에 〈연못이 있는 풍경〉을 출품했다. 이어 경성에서 열린 전시에도 출품했다. 제5회 지유텐에 〈망월〉과 〈소와 여인〉을 출품함으로써 김환기, 문학수, 유영국에 이어 회우로 추대되었다. 늦여름부터 초가을 사이 원산에서 지냈으며, 본격적으로 엽서 그림을 그리기 시작하여 이 해에만 90점 가까이 그려 보냈다. 이 엽서 그림 그리기는 1943년까지 계속되었다. 어머니와 형의 권유로 '대향大鄕'이라는 호를 지었다.

1942년

4월에 열린 제6회 지유텐에 회우로서 〈소와 아이〉〈봄〉〈소묘〉〈목동〉 〈지일遲日〉 등을 출품했다. 5월에는 식민 당국의 종용으로 '신미술가협회'로 바뀐 조선신미술가협회전에 출품했다. 시인 오장환, 서정주와 교유한 것으로 보이는데, 시인 서정주의 증언에 의하면 마사코가 경성으로 와 놀다가 갔다고 한다.

1943년

3월 제7회 지유텐에 이대 향李大鄕이라는 이름으로 다섯 점의 〈소묘〉와 〈망월〉〈소와 소녀〉〈여인〉을 출품했다. 이중 〈망월〉로 특별상인 태양상을 수상하고 회원으로 뽑혔다. 서울에서 세 번째로 열린 조선신미술가협회전에 출품하기 위해 조선으로 왔다가 일본으로 돌아가기를 포기하고 원산에 머물면서

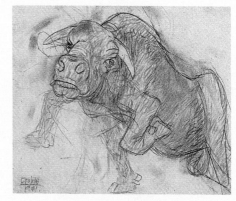

소 1941년 제5회 지유텐(자유미술가협회) 출품작

작업에 몰두했다. 징병을 피하기 위해 고아원 등에서 일하기도 했으나, 그림은 거의 못 그리게 되었다.

1945년

4월 마사코가 천신만고 끝에 홀로 현해탄을 건너 원산으로 와서 5월에 결혼하고, 이름을 이남덕으로 바꾸었다. 분가하여 따로 집을 마련해 살다가 소련의 폭격을 피해 교외 과수원으로 이사했고, 여기서 8·15 해방을

맞이했다. 10월 서울에서 열린 해방 기념 전시회에 출품하려 했으나 기한
이 늦어져 출품하지 못했다. 이 무렵 최재덕과 함께 지금의 미도파백화점
지하에 복숭아나무에 매달린 아이들이 등장하는 벽화를 그렸다. 명동의
술집에서 친구가 여러 사람에게 뭇매질을 당하는 것을 말리다가 순찰 중
이던 미군 헌병에게 방망이로 맞아 머리가 터졌다. 벽화 제작 사례금으로
골동품을 사서 원산으로 돌아왔으며, 연말에 평양 체신회관에서 황염수
등과 6인전을 개최했다.

1946년

2월 조선예술동맹 산하의 미술 동맹 원산지부 회화부원이 되었다. 또
한 조선미술협회를 탈퇴한 사람들로 구성된 조선조형예술동맹에 가입했
다. 원산사범학교의 미술 교사가 되었으나 일주일만에 사직하고, 닭을 키
우며 그것을 그리는 데 열중하다 이가 옮아 고생했다. 첫 아들이 태어났
으나 곧 죽었다. 연말에 원산문학가동맹에서 펴낸 공동 시집 『응향凝香』
의 표지화를 그렸는데, 시 내용과 더불어 표지 그림에 인민성과 당성이 결
여되어 있다는 북조선문학예술총동맹의 규탄을 받았다. 이후 부인이 일본
인이라고 하여 친일파로 치부되고 자유롭게 그림
을 그릴 수 없다고 하면서 자주 술을 마시고 주
정을 부리기도 했다.

1947년

6월 친구인 오장환의 시집 『나 사는 곳』의 속
표지 그림을 그렸다. 8월 평양에서 열린 8·15
기념 전시회에 〈하얀 별을 안고 하늘을 나는 어
린이〉를 출품했고, 소련의 평론가 나탐의 극찬

이남덕 여사와 두 아들

을 받았다. 아들 태현이 태어났다.

1949년

아들 태성이 태어났다. 원산 시외인 송도원으로 이사했고, 하루 종일 소를 관찰하다 소 주인에게 도둑으로 몰려 고발당하기도 했다. 원산에서 가까운 강원도 금성에 살던 화가 박수근과 친해졌다.

1950년

6월 전쟁이 시작되고 가장인 형 이중석이 행방불명되었다. 10월 집이 폭격으로 부서져 가까운 친척집에서 머물렀고, 원산에서 '신미술가협회'를 결성하여 회장이 되었다. 12월 초 중국군의 개입으로 전세가 뒤바뀌자 부인, 두 아들, 조카 영진을 데리고 부산으로 피난했다. 부산 범일동의 창고에 거처를 정하고 부두에서 짐 부리는 일에 잠시 종사했다. 이때 껌을 훔친 소년을 잡아 마구 때리는 군인을 말리다가 군인들이 휘두른 총의 개머리 판에 맞아 머리에 큰 상처를 입었다.

1951년

연초에 가족과 부산을 떠나 제주도로 건너갔다. 여러 날 걸어서 서귀포에 도착했는데, 〈피난민과 첫눈〉은 이때의 체험을 그린 것이다. 서귀포에서 만난 주민이 제공한 방에 안착해서 피난민에게 주는 배급과 고구마로 연명하는 한편, 게를 잡아 찬을 삼았다. 다시 소 그리기에 열중했으며, 후일 벽화를 그리겠다며 갖가지 조개를 채집하기도 했다. 서귀포에서 그린 것으로는 〈서귀포의 환상〉, 〈섶섬이 보이는 서귀포 풍경〉 두 점, 〈바닷가의 아이들〉이 있다. 또한 배를 태워준 선부에게 사례하기 위해 여섯 폭 병풍 형식의 그림을 그려주었다. 부산에서 열린 월남작가전에 출품했고, 12월 다시 부산으로 옮겨와 범일동에 있는 판잣집을 얻었다. 이 무렵 이곳의 풍경을 그린 것이 〈범일동 풍경〉이다. 일본의 처가로부터 소액의 원조금이 왔다.

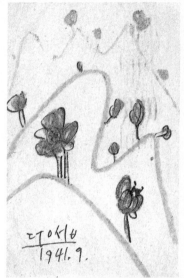

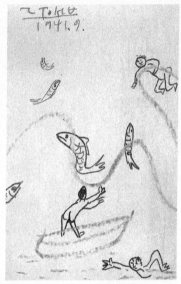

(왼쪽 위) **꽃피는 산** 1941년 9월 17일
종이에 크레용과 잉크 14x9cm

(오른쪽 위) **파도타기** 1941년 9월 중순으로 추정
종이에 크레용과 잉크 14x9cm

(왼쪽 아래) **두 사람** 1943년 종이에 수채와 잉크 14x9cm

(오른쪽 아래) **그림 엽서의 주소면**

1952년

2월 대한민국 국방부 종군화가단에 가입했고, 3월에 종군화가단이 대한미협과 공동으로 개최한 삼일절 경축미술전에 출품했다. 곤란이 계속되어 부인과 두 아들은 일본인 수용소에 들어갔다가 곧 일본의 친정으로 떠났으며, 부인과 두 아들에게 보내는 그림 편지가 시작되었다. 영도에 있는 대한경질도기주식회사에 다니던 친구 황염수의 소개로 그 공장에서 당시 미술대 학생이던 김서봉과 두어 달 함께 지냈다. 박고석, 한묵 등과 기조 동인을 결성하고 르네상스 다방에서 전시회를 열었다.

1953년

부인이 남편 이중섭의 생활과 제작비를 위해서 오산 후배인 해운공사 소속의 승무원에게 일본 서적을 외상으로 보내고 이익의 일부를 이중섭에게 주기로 했으나 어김으로써 큰 손해를 보았다. 또한 일본에 밀항했다가 체포된 이중섭의 친구가 부인에게 보증금과 여비를 빌리고는 이를 돌려주지 않아 막대한 빚을 지게 되었다. 7월 말 오래 애쓴 끝에 선원증을 입수해 일본으로 갔다가 일주일만에 돌아왔다. 이중섭의 고미술에 대한 안목을 신뢰한 통영 나전칠기 기술원 양성소 교육 책임자인 유강렬의 호의로 통영으로 가서 제작에 몰두하여 〈달과 까마귀〉 〈떠받으려는 소〉 〈노을 앞에서 울부짖는 소〉 〈흰 소〉 〈부부〉 등 여러 작품을 완성하고 개인전을 열었다.

1954년

봄에 이성운과 통영 일대를 다니면서 풍경화 제작에 몰두하여 〈푸른 언덕〉 〈충렬사 풍경〉 〈남망산 오르는 길이 보이는 풍경〉 〈복사꽃이 핀 마을〉 등을 그렸다. 5월 무렵 유강렬, 장윤성, 전혁림과 4인전을 열었으며, 화가 박생광의 초대로 진주에 머물면서 제작하고 이를 다방에서 전시했다. 대구를 거쳐 서울로 가서 부인이 진 빚을 갚기 위해 개인전을 개최하

려고 계획했다. 6월 경복궁미술관에서 열린 대한미협전에 〈달과 까마귀〉 외 2점을 출품하여 호평을 받았다. 7월에 원산 사람 정치열이 제공한 누상동 집에서 〈도원〉 〈길 떠나는 가족〉 등을 그리며 개인전 준비에 몰두했다. 부인에게 보낸 편지에 의하면 연말에 입원, 치료를 받았으며, 이종 사촌형 이광석의 집으로 옮겨 전시회 마무리에 몰두했다.

1955년

1월 18일부터 27일까지 서울 미도파 화랑에서 개인전을 개최하여, 유화 41점, 연필화 1점, 은종이 그림을 비롯한 소묘 10여 점을 전시했다. 전시는 호평이었으나 은종이 그림이 춘화라는 이유로 철거되고 그림 값을 떼이기도 했으며 저녁마다 술로 지내다 빈털털이가 되어 자학과 기진맥진에 빠졌다. 구상의 권유로 전시 후 남은 그림을 가지고 대구로 갔다. 여관방을 전전하면서 제작을 계속하여 5월에 대구 미국문화원 전시장에서 개인전을 열었다. 당시 미국문화원 책임자 맥타가트는 이 전시회에 출품된 은종이 그림 세 점을 뉴욕 현대 미술관에 기증했다. 그러나 작품은 거의 팔리지 않았으며, 실망과 분노에 영양부족까지 겹치며 극도로 쇠약해져 정신분열 증세를 보이기도 했다. 7월 한 달 동안 대구 성가병원 정신과에 입원했고, 친지들이 퇴원시켜 서울로 데려가 이종 사촌의 집에 머물다가 수도육군병원 정신과에 입원했다. 그 후 성베드로 병원으로 옮겨져 늦가을에 퇴원하여 화가 한묵과 정릉에서 살기 시작했다. 이때 황달이 극심해졌다.

1955년의 이중섭과 전시회 카탈로그

신문 보는 사람들 은종이에 유채 9.8x15cm 뉴욕 현대미술관

<u>1956년</u>

　영양실조와 간염으로 고통을 겪으면서 다시 음식을 거절하기 시작했다. 봄에 청량리 뇌병원에 입원했다가 정신 이상이 아니라는 진단을 받고 퇴원했으나, 곧 극심한 간염으로 다시 서대문 적십자병원에 입원했다. 입원한 지 한 달 후인 9월 6일 홀로 숨을 거두었으며, 3일 뒤 이 사실을 안 친구들이 장례를 치르고 화장된 뼈의 일부는 망우리 공동 묘지에, 다른 일부는 일본의 부인에게 전해져 그집 뜰에 모셔졌다.

이중섭 1916-1956
편지와 그림들

초판 1쇄 펴냄	2000년 10월 9일
세 번째 개정판 1쇄 펴냄	2024년 7월 10일
지은이	이중섭
옮긴이	박재삼
펴낸이	신민식
펴낸곳	가디언
출판등록	제2010-000113호
주소	서울시 마포구 토정로 222 한국출판콘텐츠센터 419호
전화	02-332-4103
팩스	02-332-4111
이메일	gadian@gadianbooks.com
ISBN	979-11-6778-123-9(03600)

∗ 책값은 뒤표지에 적혀 있습니다.
∗ 잘못 만들어진 책은 구입하신 서점에서 바꾸어 드립니다.
∗ 이 책의 전부 또는 일부 내용을 재사용하려면 사전에 가디언의 동의를 받아야 합니다.